U0058006

創作性兒童戲劇入門
教室中的表演藝術課程

Theatre Arts in the Elementary Classroom
Kindergarten through Grade Three

林玫君　編譯

Barbara T. Salisbury　原著

譯者簡介

林玫君

現任

國立臺南大學藝術學院院長

國立臺南大學戲劇創作與應用學系專任教授

《戲劇教育與劇場研究》期刊主編

Research in Drama Education（SSCI）編輯顧問

台灣戲劇教育與應用學會理事長

學歷

美國亞歷桑那州立大學課程與教學組學前教育博士

美國亞歷桑那州立大學戲劇教育碩士

經歷

國立臺南大學戲劇創作與應用學系創系主任、教育部幼兒園美感及藝術教育扎根計畫主持人、教育部幼托整合國家課綱美感領域主持人、國立臺南大學幼兒教育學系教授兼系主任、香港幼兒戲劇教育計畫海外研究顧問、英國 Warwick 大學訪問學者、美國華府 George Mason 大學訪問學者

論文及譯／著作

幼兒美感暨戲劇教育及師資培育等相關論文數十篇

《兒童戲劇教育：肢體與聲音口語的創意表現》（著作，復文，2016）、《幼兒園美感教育》（著作，心理，2015）、《創造性戲劇理論與實務：教室中的行動研究》（著作，心理，2005）、《創作性兒童戲劇入門：教室中的表演藝術課程》（編譯，心理，1995）、《創作性兒童戲劇進階：教室中的表演藝術課程》（合譯，心理，2010）、《酷凌行動：應用戲劇手法處理校園霸凌和衝突》（合譯，心理，2007）、兒童情緒管理系列（譯作，心理，2003）、兒童問題解決系列（譯作，心理，2003）、兒童自己做決定系列（譯作，心理，2003）、《在幼稚園的感受：進森的一天》（譯作，心理，2002）

譯者序

　　一談到幼稚園及國小低年級中的戲劇活動，大家腦海中浮現的是一群盛粧打扮的小可愛，站在台上，句斟字酌地說出台詞，中規中矩地踏出台步，令台下的大人們對這些小寶貝的表現，又憐又愛，心中感到又驕傲又滿足。而老師們也終能在一段期盼與焦慮的排練過程後，稍稍也鬆了一口氣。

　　長久以來，戲劇活動已被拿來當成學校展現教學成果的工具或節慶遊藝會中的表演項目。爲了這類的演出，老師們費心竭力，從找劇本，改台詞，選演員到訓練彩排，園方也運用相當人力與物質來支援必要的道具、服裝及舞台背景。這其間所花的時間、精力及人力都相當的可觀，但當曲終人散，在皆大歡喜的表演節目結束後，我們是否曾經考慮過，到底這類的戲劇活動對幼兒發展的意義有多大？到底這種背台詞、走台步的呈現方式適不適合兒童的身心發展？在整個準備及呈現的過程中，我們想給予他們的，是什麼樣的經驗？

　　在了解戲劇活動對幼兒身心發展的意義之前，必須對兒童戲劇的內容有一大概的了解。基本上，兒童戲劇 (child drama) 有兩大分野，一是以正式表演爲主的兒童劇場 (children's theatre)，另一是以創作教學過程爲主的創作性兒童戲劇 (creative drama)。前者是正式的呈現活動，由成人或兒童透過專業的訓

練，以舞台劇場的形式呈現給兒童觀眾，藉此帶給兒童快樂，幫助其成長，並培養其對戲劇及一般藝術的愛好。由於正式的劇場重點在演員訓練，強調劇中人物個性的突顯，重視藝術成果的呈現，因此，對演員的要求多，且壓力大，並不適合讓太小的兒童參與這類演出。至於一般在學校中，屬於遊藝性的表演戲劇，雖然並未對「兒童演員」做專業的要求，但因基本上仍以「表演」為主導，訓練的過程在反覆背誦台詞，模仿成人設計好的動作，對幼兒而言，不是相當適合。

創作性兒童戲劇是一種非正式的即興戲劇活動，是幼兒自發性的戲劇扮演活動(dramatic play)之延伸。只要常與孩子接觸，你就會發覺這種扮演遊戲(扮家家酒)是幼兒日常生活的一部份，透過這種「假裝」(as if)的扮演過程，孩子把自己的經驗世界重新建構在虛構的遊戲世界裏。在其中，他們能隨興所至，自動自發，自由選擇，且不受外界的約束，只憑玩者彼此間的默契，其中觀眾無他，除了自己，就是參與的玩伴。創作性兒童戲劇的本質，與幼兒自發的扮演遊戲類似，它是一種即興自發的教室戲劇活動，它的發展重點在參與者經驗重建的過程。在自然開放的教室氣氛下，透過肢體律動、默劇及即席的對話等戲劇的形式，由一位領導者帶領參與者運用「假裝」(pretend)的遊戲本能，去想像、反省、觀察及體驗人類的生活內容與生存空間，進而了解自己是自由的創作個體、問題的解決者、經驗的統合者及團體的參與者。

創作性兒童戲劇，可說是現代兒童教育理念發展的結果。從一九二〇年開始，由於受到進步教育(progressive education)學者杜威、派克等人之影響，以為教育應以啓發「全兒童」(the

whole child) 為目標：要教導兒童不能只重視心智發展的提昇；
對於幼兒心靈及情感的世界，大人也應給予相同的關注。學習的
關鍵在經驗，而非死記；唯有從實際的經驗中學習，且以藝術做
為媒體，才能培育出健全的個體。在當時，學者們又特別推崇以
戲劇藝術做為教育的工具。因為透過戲劇扮演的活動方式，幼兒
能運用同理心去實地了解自己與他人的處境，並從實際的操作中
學習如何使用創造性的思考能力去解決所面臨的問題。受到這些
教育學者的啟發，在當時很多的學校著手把戲劇教育推展至校園
中，其中伊立諾伊州的伊文斯登小學對戲劇教育的推展更是不遺
餘力。他們邀請在西北大學任教的溫妮佛‧吳而德（Winifred
Ward）女士到學校開設創作戲劇的課程。她是第一位把創作戲劇
與傳統式的學校為遊藝會而製作的表演劇分開，有系統地分類整
理出適合兒童身心發展的戲劇活動。從她開始到今天，七十餘年
來，在許多的兒童戲劇教育專家及學者的推動下，創作性兒童戲
劇已儼然成為時代的風尚，教育的新秀。

　　在學校中，若真想要落實戲劇活動的教育意義，就必需放棄
傳統背台詞、練台步的教導方式，運用創作戲劇的方法，把戲劇
的導演權還給孩子，讓它真正成為屬於孩子自己的活動。而老師
只是扮演一位疏導者的角色，利用戲劇的過程，滿足孩子內在需
求，發揮其角色扮演的遊戲本能，並培養其自信、自重及自動、
自發的學習態度。

　　創作性兒童戲劇在國外流行七十餘年，至今仍具相當的魅
力。而國內的創作戲劇教學尚屬萌芽階段，我們需要致力於培養
相關的人才，且引薦國外之書籍以供我國未來發展之參考。基於
此，筆者選譯了芭芭拉‧莎里斯貝莉的書，希望介紹給國內有志

從事創作戲劇教學的讀者。她的書融合了理論基礎與實務經驗，並配合幼兒發展階段，從幼稚園至國小，對於初學者而言，是一本實用的入門資料。

在翻譯全書的過程中，由於部份內容因文化背景或教育系統之差異，有可能不適用於國內的教學環境，譯者已將其一一刪略。另外，原書中三年級和其姊妹著（四年級至六年級）的部份，大半需要兒童運用口語練習或較深的創作戲劇技巧，甚至要其參與正式的劇團表演等賞析的活動，基於選材與教學對象之考量（針對初階入門者）及目前台灣的客觀環境之限制（兒童劇團並未普及在各縣市文化活動中），筆者也暫時保留這個部份，希望在不久的將來，它都能一一展現於讀者的眼前。(註：本書經原出版社 Anchorage Press Plays, Inc. 同意節譯，未譯出的部分為原著第五、六章及附錄A、B、C)

在此，藉序言的一個小角落，想把自己最深的感謝獻給我的父母，由於他們的支持與鼓勵，我得以負笈美國，一探創作性戲劇教學的寶庫，並把它與學前教育的領域聯結在一起。另外，也感謝原作者與出版社同意翻譯本書並使用圖表及案例，及心理出版社許總經理麗玉的慧眼，讓這本書有機會與使用者見面，還有主編蔡幸玲小姐的耐心，讓我一延再延交稿的時間。最後，我想感謝一位在學業、研究與生活中，常常與我一起切磋琢磨的人——我的先生，要不是他的督促與生活上的照顧，這本書可能仍無法如期完成。

林玫君

序　言

　　芭芭拉·莎里斯貝莉以她個人豐富的教學心得及專業的學術訓練爲小學老師們寫了這本有關創作戲劇的書。

　　我開始讀她的手稿是在某個機場的大候機室中。當我讀第一章時，正巧附近有三個孩子在玩耍。我注意聽他們生動的對白，忽然覺得莎女士所寫的東西彷彿就在我眼前演出。裏面有一個小男孩正忙著點算候機室內的椅子，然後宣稱：「這是我家」。那時，他小小的心靈完全沉浸在遊戲中，毫不在意機場中進出的人群。接著，一個小女孩也在小男孩的「家」中插了一腳，兩個人在「廚房」裏扮家家酒，虛擬了一些廚具，一起商量如何做一頓飯。沒多久，小女孩撿起身旁的一枝小木棒，一下子把它變成了一架飛機，而其他兩位小朋友也紛紛加入。於是，一行三個人在地板上開始了他們的「幻象之旅」———一邊玩一邊繪聲繪影地描述他們「飛機」的樣子以及在旅途中的所見所聞。

　　周遭的大人呢？他們除了偶爾看看小鬼們在搞什麼把戲外，並沒有說什麼話。後來，分手的時間到了，大人們各自帶著小孩離去，這場「家家酒」及「幻象之旅」的遊戲就忽然中斷，跟「開始」的時候一樣，來得很突然。

　　像上面所提到的兒童，那種天生就對「扮家家酒」類的遊戲所擁有的喜好與技巧，正是莎女士這本書的理論基架。且莎氏的

著作包含了一般教科書所缺乏的特色：它們根據特別的戲劇藝術教學之目標及單元要素，把戲劇藝術（從幼稚園到小學六年級）逐步的融會到其他的教育課程中。

　　本書提供了三個基本的教學目標：

　　1.培養身體語言和聲音的表達能力。

　　2.鼓勵創造性的戲劇活動。

　　3.透過戲劇的欣賞，培養審美的感受力。

　　另外，在本書第二十六至二十九頁的附表中，作者詳細的列出了適合各種不同年級階段發展的學習要素及活動，以便讀者參考。

　　在每個年級部份，本書也加入附屬的教學目標及活動，希望能幫助老師及學生了解戲劇藝術的價值及目的。這些目標及活動如下：

　　＊協助兒童在所有的學習領域中，發揮其最大的潛能。

　　＊協助兒童了解幼稚園及小學階段的戲劇活動，主要的目的不是在粉墨登場的正式呈現，而是在幫助他們發揮想像力與創作力，進而陶冶他們對戲劇藝術的欣賞能力。

　　＊讓老師及學生了解：「戲劇」本身就是一門獨立的學科。但它同時也能與其他學科相結合而成為一種教學上的輔助工具。

　　莎女士在本書裏特別詳細地列出了一些關鍵字，如「控制」（control），「規範」（discipline），「暖身活動」（warm-ups），「靜態活動」（warm-downs），「具像化」（visualization），「發

問」（questions）及「組織」（organization）等，它們都是完成
創作戲劇的成功之鑰。

　　此外，在本書裏，我們從芭芭拉精選的題材及活動中，可看
出她個人對不同年紀兒童的興趣與能力，有著非常深入的瞭解。
另外，她也利用影子劇、木偶戲、有趣的小故事和正式的劇本靈
活地穿插於本書中。所有的活動都是專為上課而設計的。活動的
時間有從幾分鐘到半個小時或一個小時，為老師提供廣泛而多樣
性的選擇。

　　在這本書中，因為有許多活動是可以重複地使用在不同的年
級裏，所以莎女士製作了一份簡明的綜合表列指南，使書中的活
動可前後參照使用，也使所提供的觀念變得可繁可簡。

　　在第六章中，莎女士成功的將戲劇與其他學科如語言、數學、
科學等，結合在一起。她也同時為一些比較特殊的對象（如資賦
優異，經濟能力較差等）提供了一些使用戲劇的概念。

　　「如何評量學生在戲劇活動中的表現」是本書最後一章討論
的主題。在此章中，莎女士提供了不同種類的活動之評量方式
──包括檢核單及評量表。評量的重點在於比較學生個人潛能與
學習能力成長之關係，而不是做學生互相間的成就比較。

　　總而言之，不管老師們是否曾接受正式的戲劇訓練，本書都
能協助他們成功地引導孩子們在課內及課外的戲劇活動中發揮其
最大的潛力。在我最近的一次與四年級學生所做的創作戲劇教學
活動中，班上一位一直很害羞且膽小的女孩子第一次能夠主動地
參與課程活動。她非常用心且完全發揮了她的想像力──這些潛
能是她的級任老師所從未發現的。在活動後的檢討中，她說：「我
從來沒有那麼開心過，我根本忘了害羞！」我們的理想是：希望

所有老師們在用了莎女士的這本書後，能經由這種師生間的學習
與分享的經驗達到寓教於樂，且協助孩子們成長的目的。

卡門‧簡寧
德州大學奧斯汀分校
戲劇系系主任

作者序

　　創作性兒童戲劇入門一書是專爲那些自認爲缺乏戲劇教學經驗的老師們而寫的。事實上，當大部份幼稚園或小學低年級的老師在讀完本書後，他們會發覺，原來他們在課堂上經常不知覺地使用戲劇來教學，只是自己未曾特別去留意罷了。看完本書後，老師們會發現書內有些教材如「感官回喚」、「韻律動作」等，實際上都是他們平日所熟悉的活動，只是他們不知道過去所做的，都是在從事戲劇的教學活動而已。同理，其他的教材——如「聲音模仿」及「默劇活動」等，也都是大家平時不斷用到的。因此，本書的目的，是希望讓那些無論有無戲劇教學經驗的老師們，皆能熟悉戲劇教學的理論、方法及其對兒童的重要性。

　　本書同它的姐妹作(針對四年級到六年級的老師)的前提是：戲劇，身爲純藝術之一，應被當作一門獨立學科在課堂中來教授。由於戲劇本身具有藝術的整合力，在兒童的成長與發展過程中，它兼具各方面之補充均衡的效用。藉由直接參與戲劇的創作，孩子們對戲劇藝術，個人身心及其所處的社會都能獲得進一步之體認與瞭解。

　　本章各節的編排所依據的原則是：盡量爲老師提供既深入又實際的幫助。

　　譬如第一章就兼重理論與實際的需要。它不僅討論了戲劇的

一些基本要素，也針對實施戲劇課程時的教室管理提出具體的建議。此外，它的綜合表列指南明確地列出從幼稚園到國小六年級，不同的戲劇概念在各年齡階層中，應是如何連貫與發展。(在本章與續章中，「單元要素」(essential elements) 這個名詞是採用德州教育部的定義，作者以「單元要素」之項目作為編排此書活動之準則，其他州或許有不同的定義，但重點不在這些個別的定義或名詞本身，而是在其中那些作為整個藝術架構之單元的觀念。無論我們怎麼稱呼它們，當這些基本元素有效的結合成戲劇時，它會產生一股相當大的震憾力——無論是正式的或非正式的戲劇皆能感人心扉，引人流淚，也能博君一粲，讓人對人生有一層新的體認。)

　　從第二章到第五章則是依年級而分章，每年級單獨成章，所以老師們很容易地就可以取得想要的題材。這些題材以教案的型式編列出來。每一篇教案明確的列出單元概念、教學目標、題材、過程；且依表中順序一一列出，以便老師們參考遵循。此外，本書把一般老師在課堂上直接對學生的問話及評語寫出來，使讀者有一種臨場授課的感覺。這種方式應該是能清楚而又直接地顯示出每課的進展方式。當然，老師們並不一定要照本宣科地把那些話讀出來，他們可以依個人的方式及特殊班級的需要，做適當的選擇與調整。

　　從第二章到第五章，每年級的第一個單元都稱為「開始」。此單元是特別針對從來沒有戲劇活動經驗的學生們所設計的簡介課程。但對於一些已經有類似經驗的小孩子而言，本單元也提供了一個很好的複習機會。

　　在每章的簡介課程後，接下來不同年級的課程仍依照特殊的

戲劇單元概念，如：「韻律動作」、「默劇活動」、「感官認知」或其它等加以組合。在每個戲劇單元中，大致包含三個活動，由簡至繁的介紹該單元之要義。老師們除了專注教導一個單元的個別活動外，不妨綜合搭配幾個不同的單元來教學，以求變化。譬如你可以用「韻律動作」開始，再接個「感官認知」或「創作戲劇」的活動。

在另一方面，你可能發現在任教的班級中需要特別加強某些單元，譬如說「韻律動作」。在這種情況之下，你可以參考在每章開頭附錄的綜合表列指南，這張表列出了同一個單元中前後年級活動之頁數。你不用擔心在同一年或隔年中反覆進行同樣的教學活動，因為每個活動都沒有一定的結束方式。它的彈性很大，所以，即使反覆進行同樣的內容，每次活動的經歷都會不一樣。就正如孩子們會不厭其煩的聽過數遍自己最喜歡的故事，也樂於一再重複地做他們所喜愛的戲劇活動。

第六章的內容與其他章節有所不同。它是關於創作戲劇運用在其他學科及特殊教育上的技巧。很多老師都發現「戲劇」對於其它科目是個相當有效的教學工具。本章將描述一些科目與戲劇某些相關的概念。如果想讓這項工具發揮其最大的教學效果，應該先讓孩子熟悉這種戲劇的學習過程。只有如此，它才能真正的應用於其它的教學中。對那些身心殘障、智能不足或一些資賦優異但特立獨行的孩子們——戲劇也是個相當有效的教學工具。這章提供對這類孩子的戲劇活動運用之建議。

最後一章，談到的是檢討評量之工作。有許多人對創作戲劇包括劇場的評量工作却步不前，然而它是教育中之要件。戲劇之要旨與其它如語言、數學或社會學科一樣，能做有效的評量疏導。

在每一個單元前所列出的「教學目標」，應能提供協助，換言之，如果孩子們能順利完成所賦予的任務，那表示教學目標已達到了。但有些其它的單元目標，像「注意力」、「想像力」及「非語言的表達」等，這些就比較難加以評估檢討。這章提供數種不同的評量表格及工具，老師們可依各班特殊需要稍加修改。

我極力的希望老師們能自覺書中之不足，而想搜尋更多的資料。因此，在附錄中，我們提供了一個解決之道。附錄A依照各個學科順序，有一系列的「點子活動」。這些活動都附上了簡單的說明，可直接引用或再加以擴充。附錄B提供了適合用來做戲劇活動的兒童文學參考書目。附錄C包括了一些創作戲劇，木偶劇及特殊教育之戲劇活動等相關的參考書目，它也包括了一些簡單有用之音樂來源。

這本書及其姐妹作的完成，其中得到很多方面特別的協助。在我開始嘗試使用一些活動時，許多小朋友、大學學生及課堂的教師們都曾是我的臨床「實驗品」。他們對這些活動提供了非常寶貴的建議——這些反應，協助我刪除一些雜念，進而能把重點完全放在一些有實效的活動中。

這些年來，有兩位精神導師，對我的教學哲學及方向有深遠的影響。其一是吉樂汀‧布萊楊‧史克絲。她認為教導孩子們認識戲劇並從中學習與成長是非常重要的，應該把它推展至國小的課程中。另一位大師是安格妮斯‧海佳。她深信「戲劇」是每個人與生俱有的本能，這個信念引導其發展出一套個人的領導模式，在其中，參與者能快樂釋懷地感受自我及人類的生活經驗。經由這兩位導師之努力，他們為戲劇藝術這項充滿生趣的學科開啟了新的門路。因此，與衆人一樣，我很感謝他們。

　　除此之外，對於這本書之完成，有一些人曾給予特別的鼓勵。我的系主任卡門・簡寧，是第一個鼓吹我寫這本書且為我作序的人。我的出版者及朋友歐林・柯里曾大力地鼓吹：「是啊，的確有這方面的出書必要，我們就放手一搏吧！」我的丈夫，羅伯・威爾斯，他放下自己電腦的工作，成了我最中肯的批評者。他指出了許多存疑不明的專業術語及不合邏輯的地方。對於他們，我在此獻上由衷的感謝。

　　　　　　　　　　　芭芭拉・莎里斯貝莉

　　　　　　　　　　　Barbara T. Salisbury

目　錄

譯者簡介 …………………………………………………1

譯者序 ……………………………………………………2

序言 ………………………………………………………6

作者序…………………………………………………10

第一章　為什麼？什麼是？怎麼樣？ ………………1

為什麼研究戲劇藝術——背景概況 ………………………4

什麼是幼稚園及小學中的戲劇藝術課程——戲劇之基本
　　元素與概念 …………………………………… 8

如何於課堂中實施戲劇藝術課程——創作戲劇的過程……14

教室經營與管理………………………………………18

表列與程序………………………………………………26

總結………………………………………………………30

第二章　幼稚園 ………………………………………31

準備開始…………………………………………………36

單元要素一：肢體和聲音的表達運用 …………………38

　●馬戲團探險記……………………………………52

單元要素二：創作戲劇…………………………………55

　●三隻小豬………………………………………56

　　　●粉紅小玫瑰···62

第三章　一年級 ··67
　　準備開始··72
　　單元要素一：肢體與聲音的表達運用···············74
　　　●救援 ···85
　　單元要素二：創作戲劇·······························88
　　　●下來吧！小葉子們·······························89
　　　●雪人···92
　　　●三隻比利山羊···································96
　　　●周末之家 ·······································101

第四章　二年級 ··107
　　準備開始 ··112
　　單元要素一：肢體與聲音的表達運用 ··············115
　　　●一則教訓 ·······································132
　　單元要素二：創作戲劇·······························134
　　　●猴子與小販·····································135
　　　●蒲娃和迷你族人 ·······························141

第五章　疏導與評量 ······································145
　　評量方法 ··148
　　評量表格 ··153

名詞解釋 ··163

第一章

爲什麼？什麼是？
怎麼樣？

「當我們在做戲劇活動時，那種感覺就好像在腦袋裏擺
　了一台電視一樣。」

　　　　　　　　　　　　　　　　　　　　（席德尼，6歲）

「你可以做些平常小孩子所不能做的事。」

　　　　　（瑞門，7歲，在「太空人」的戲劇單元之後）

「我很喜歡它，尤其是當別人能猜猜看我在做什麼的時
　候。」

　　　　　　　　　　　　　　　　　　　　（瑪麗亞，6歲）

　　孩子們對戲劇活動的喜愛程度，就像是對冰淇淋一樣。他們
的反應相當的熱烈，且充滿了興致。但我們不能把「冰淇淋」列
爲一門正式的學科。

　　在基礎篇中，我們將重點放在討論實施幼稚園及小學低年級
戲劇教學的理由、課程內容及方法。在「爲什麼」這項，主要是
介紹戲劇之本質及把戲劇帶入小學教學之價值。在「什麼是」單
元中，分爲兩個部份來討論。一個部份是「創作戲劇之過程」──它
探討本書中所用的教案及格式，可供老師撰寫自己教案時之參
考。另一個部份是「教室經營與管理」──對於如何爲師生建立
一個成功有利的創作環境，它提供了許多的建議。

　　本章的最後一個單元又回到「什麼是」的主題。它是一張綜
合表列指南。其中顯示出從幼稚園至國小六年級之戲劇單元概念
之發展與其程序。

爲什麼研究戲劇藝術？

——背景概況

　　劇場或戲劇，是人類經驗總合之重要的部份。我們只要回想我們自己童年的日子，或者觀察小孩子玩扮家家酒、扮演西部牛仔或假裝上學、當偵探或電視上的人物，不論扮演誰或假裝做什麼，這些都能抓住他們的想像力。這種戲劇性的遊戲，是孩子們最重要的學習方式之一。對孩子而言，這是個體驗外在世界的方法。它能讓孩子們嘗試扮演不同的角色，揣摩別人所走過的路，試試做各種事情的感覺。

　　正如戲劇活動是每個人的經驗中不可或缺的一部份，它在整個人類歷史中，也扮演著吃重的角色。史前時代的原始居民，總會聚集在火邊，演出當日狩獵的經歷，或召喚神靈來幫助他們戰鬥，或祈求上天賜降雨源。希臘人除了奧林匹克之神話傳說，廣爲人們傳頌外，其戲劇也有相當的知名度。希臘人會花一整天或連續數天的時間去觀賞戲劇慶典的活動。橫越人類歷史，在每個文化中，我們都能找出戲劇活動的證據。今天，我們也有很多類似的慶典盛會，譬如足球賽開幕典禮，或遊行及嘉年華會。幾乎在每個社會團體中，不論是由三、五好友，一個社區團體，或專業劇場人士之演出，戲劇的活動到處可見。我們發現它一直是人類反映其生活困惑艱辛或喜樂愉悅的一種方法。

價值與目標

研究戲劇藝術有兩個主要目標：

1.幫助孩子發揮其潛能

2.幫助孩子了解並欣賞戲劇藝術

為了討論需要，以上兩點將分別討論，但是其最終目標應該恆為互補加強的。

兒童發展

兒童以不同的方式成長——無論在身體、心理、社會、創造力或心靈方面。接下來的討論將著眼於戲劇藝術對孩子們成長與發展的幫助。戲劇藝術在協助孩子們認識及了解自我是一個生物的個體。我們把身體與聲音當做表達與溝通的工具。當孩子漸漸了解自己的能力且欣賞自我的溝通技巧時，其信心也因而建立。

戲劇藝術試著幫助孩子認識及了解自己是一個創造的個體。隨著不同的創作經驗，他能夠非常的投入活動中，任思想奔流，想像力飛馳，而認知的關係就從此而產生。經由戲劇的活動，動作、語言及所有的表情，瞬間變得非常真實，即使那只是短暫的經驗，它都能帶給我們淋漓盡致的感覺。

戲劇藝術希望能幫助孩子把自己設想為經驗的整合者。他們用自己的心智與身體，化藝術為具體的情境，然後學著如何解決其中的問題，統整及控制所發生的狀況。

戲劇藝術希望能幫助孩子把自己當成一個能夠深思熟慮的個體，對不同的人、事物及環境，他能夠做周延細密的思考與反應。在不斷的討論及分析自我與他人的學習經驗中，戲劇活動鼓勵孩子發揮其聆聽及細心觀察的能力。

戲劇藝術希望能幫助孩子了解自己是社團的一份子。戲劇源始於群體。在參與這種「一來一回」的即興戲劇中，為了能與他人共同創作，孩子們必需學著去發展一種互信互重的默契，而戲劇活動的內容，正可以幫助他們同情他人，且能對他人的情感與行為做進一步的了解。

戲劇藝術

戲劇藝術之目的是希望能幫助孩子們了解及欣賞這類由對話及動作來敘述一個故事的藝術活動。對於戲劇了解之程度可包括兩個層次：其一是直覺性的洞悉力，其二則是知識性的解析力。由於孩子們到學校中充份的參與遊戲活動，他們已經能夠憑直覺地抓住戲劇的個中要領。而個體在參與戲劇活動的經驗增加後，其對戲劇的解析力相對地增強。隨著年紀的增長，孩子們對解析週遭所發生之事物，漸感興趣。慢慢地，對孩子而言，戲劇成了極具意義的遊戲，且愈明瞭其中的原理，愈能增加這種遊戲的趣味性。這份知性的解析力能給予孩子更多的發展空間，使得他們自在的運用及設計屬於自我的戲劇方式。

藉著研習戲劇藝術，學生們能學著去：

* 了解劇中人物的行為目標
* 了解劇情

＊了解各藝術層面運作的情況——包括佈景、道具、燈光及
　服裝等
＊如何共同創作一部戲劇
＊賞析優秀的文學作品
＊欣賞戲劇性的活動
＊培養對美之鑑賞與判斷的能力

　　總之，研究戲劇藝術就像是探討實際的人生。孩子們藉著表
達與反映人類經驗的活動過程當中，漸漸地增進其對自己及他人
的了解。

什麼是幼稚園及小學中的戲劇藝術課程？

——戲劇之基本元素與概念

　　把戲劇藝術放在幼稚園及小學的教學中，其目的並非在訓練演員，而是藉著戲劇活動的學習來豐富孩子們的創作及表達的潛力。本書的內容包含了三大範疇，也就是所謂的「單元要素」：

　　1.肢體與聲音的表達運用

　　2.創作戲劇

　　3.由欣賞戲劇活動而增進審美的能力

　　前兩項單元包含了邊做邊學習的過程，而第三項單元包含了由「接受」與「反應」來學習的過程。

單元要素一：肢體與聲音的表達運用

　　每個人都藉由某件「樂器」來表達與溝通其思想。這項樂器最基本的表達方式，就是運用個人的肢體與聲音。為了能增進其表達的技巧，這個樂器必需加以調整，且演奏者也必需了解其功能。以下簡短的說明就是在闡述這些能增進表達能力的元素與概念。（下文中用粗體字印刷的部份，表示在後面第二、三、四、五章中，有摘錄特別的相關活動。）

　　肢體活動非常的重要。他們能抒發孩子們的精力與情感；能讓孩子們了解，進而幫助其控制自己身體的運作情況；能增進孩

子們的表達能力；也有助於集中想像力。在本書中，有兩方面的
肢體活動：其一是**韻律動作**（rhythmic movement），其二是**模
仿動作**（imitative movement）。韻律動作是隨著特定的韻律節
奏所做的表達與動作。而模仿動作則需要孩子們在對不同種類的
動物或人物有所了解後，做出如大象、蝴蝶或小丑的模擬動作。

　　藉由感官知覺，我們能夠活動且反應。**感官認知**（sensory
awareness）的活動能促進我們感官接收功能的敏銳度，且能幫助
我們了解「感官」對我們能夠認識及享受這個世界的貢獻。**感官
回喚**（sensory recall）的活動能幫助孩子記得對一件事的感覺，
及其外觀、聲音、味道及觸感。即使那只是非具體的存在想像中，
它仍能讓孩子們重新創造體會那些感覺。

　　表達性的運用聲音及肢體語言，包含了動作、感官、及感情。
感情或情緒是一個人生活的核心，也是戲劇的重心。快樂、悲傷、
害怕、憂鬱、無聊、滿足……等等，這些不過是在一長串情緒反
應中的數項而已。孩子們需要去認識且慢慢了解他們的情緒反
應，進而知道這些情感的表徵是「人之所以爲人」的一部份。像
情緒回溯（emotional recall）這類的戲劇活動恰能幫助孩子們了
解，除了自己，別人也會有類似的情緒反應，它也能使孩子較能
同情他人的處境。

　　「**肢體活動**」、「**感官運用**」及「**情緒回溯**」都是默劇活動之
要元。**默劇活動**是經由動作與手勢的運用來表達一個意念或者情
感的方式。這是一種不經口而經由動作的溝通方式。有時，我們
也稱之爲肢體語言。它是講話的基石，比口語發展於先，且能擴
延及加強口語的效果。

　　講話的訓練可以幫助孩子們流利的溝通與表達，且助長清晰

的發音及控制聲音的能力。在**聲音模仿**（imitative sound）的活動中，它幫助孩子們逐漸集中意識地注意到週遭的聲響。有些活動會要孩子們為一個故事做特殊音效或由叫聲中認出某些動物的名字。當孩子們逐漸習慣且能自在的模擬發聲的時候，接下來的活動重點則擺在模仿某些人物的口語對話中。比方說，一個小孩子可能模仿一位巨人、一隻熊或一個小精靈的口氣說：「出來和我玩。」孩子漸漸注意要用不同的聲音及對話來溝通。

單元要素二：創作戲劇

根據美國兒童戲劇協會的定義，「創作戲劇」是「一種即興、非表演性，且以過程為主的一種戲劇形式。活動的方式是由一個領導者帶引參與者將人類生活之經驗加以想像，反應及回顧的過程。」換句話說，老師引導孩子們去思考、去想像且釐清他們的想法，進而能幫助他們用自己的語言和動作來表達與勾劃出他們的內心世界——其中的觀眾無他——除了自己，就是一起參與的同學們。

在本書中，其重點在把文學題材用默劇活動及模擬語言，布偶及影子劇的方式，加以戲劇化。其中，布偶、影子劇與其他戲劇活動的運用技巧是一致的。唯一的不同，一個是用自己的身體當道具，另一個則是用布偶。孩子們喜歡布偶娃娃，甚至一些比較害羞的孩子，他們反而比較喜歡這種能「藏在」布偶後面的戲劇表達方式。

單元要素三：由欣賞戲劇活動增進審美能力

有四項促成戲劇存在的要素：

1. 一個包含了「行動」的想法、故事或劇本
2. 那些把這項行動呈現出來的演員們
3. 呈現場所與空間——可能在教室、舞台、地下室或後院
4. 看這些呈現的觀衆

「觀衆」在戲劇教育的前提下，有一個不同於其「基本標準字義」的定義。在教室中從事戲劇活動，通常有些學生會成爲觀衆，觀看其它同學們表演一個想法或一幕景。這種「看」，不同於一般正式的欣賞呈現，但我們仍稱之爲觀衆。我們不要求也不鼓勵小學的孩子們爲了娛樂觀衆而粉墨登場正式呈現。但我們卻鼓勵孩子們多去參與及接觸舞台戲劇的呈現活動。

雖然正式的指導孩子們去參與觀賞戲劇活動始於小學三年級；對於比較小的孩子，實在也應該給予參與及欣賞的機會。這種情況就像讓孩子多接觸藝術作品後，其賞析的能力進而增強；同樣的，若要孩子們更了解戲劇，就該讓孩子多看戲，最好是到劇場中欣賞。當孩子們看到演員們生龍活現的用肢體語言，創造出劇中的人物時，其過程就如同他們自己在教室中所做的一樣。如此一來，孩子們所有的藝術概念就能反覆地強化了。在劇場中，當演員們站立在台上與觀衆同在的刹那，那種神奇曼妙的興奮之感與坐在家中看電視或去看場電影的感覺，迴然不同。

劇場傳統

　　一般成人將劇場中的某些傳統視之爲當然的規矩。但對孩子們而言，在未參與戲劇呈現前，應該對這些傳統有一番認識。比如說，在呈現前，觀衆席的燈會自動打暗又打亮，這是提醒觀衆們趕快就位入席，因爲呈現很快就要開始了。然而，觀衆席的燈會逐漸打暗，最後烏黑一片，這是表示呈現就要開始了。最後，舞臺前布幕一拉開，就表示戲正開鑼上演。同理，布幕拉下，表示一段戲或整齣戲已結束，有時候在幕與幕之間，舞台上燈光會全部打暗一會兒，這段時間叫「暗場」。當呈現全部結束後，演員們會回到舞台上，在燈光下，接受觀衆們的鼓掌、喝采，這叫做「謝幕」。然後觀衆席大燈通明，大家就依序離開。

觀衆禮儀

　　當孩子們知道大人們對他們的期待，他們就會知道該如何做才恰當。有兩個理由來解釋要大家遵守禮儀之因。最明顯的原因，我們應該能了解且體諒其它的觀衆想看清楚舞台上所發生的一切之心情。另一項原因，牽扯到演員與觀衆之間所存在的一種不同於電影及電視的特殊關係。因爲有觀衆在，整個劇場的經驗才算完整。且當觀衆們能注意聆聽，啼笑恰時，甚至在看到那些出人意料的表演而驚呼出聲時，這些反應正能幫助演員們。大致而言，觀衆們愈專心，反應愈好，整個呈現成果也愈大。

　　在第二、三、四各章中，我們依序地加入以上所提的三大要

素，但也有些重複的地方。譬如說，有些默劇活動可能同時出現
在「肢體與聲音的表達」及「創作戲劇」兩個單元裏。在安排課
程活動的過程中，老師們多半可以自由選擇不同的活動，根據特
殊班級之需要，加以有效的組合使用。以下對創作戲劇活動過程
的討論，是希望在運用本書課程外，老師們能藉此討論而有助其
自行設計教案。

如何於課堂中實施戲劇藝術課程？

——創作戲劇的過程

在本書的第二、三、四章中，這些課程都照著所謂創作戲劇的程序來做為我們課程之簡綱。每課約可分為五個部份：開場白、故事或詩之引介、計劃表演活動、呈現活動、檢討。我們將在下文中一一分別說明。而這個程序的應用情況，我們將在各章的實際課程中，做詳細的介紹。

開場白

通常開場白能提供孩子們想要聽下面的故事或詩的一個主動力。其目的是藉著集中孩子們的注意力，幫助他們把自己的親身經驗或想法連串到故事或詩中。有時我們可用問答的方式，或者結合討論與活動的方式，來幫助孩子體認故事的內涵。

故事或詩之引介

把故事或詩介紹給孩子，最好的方式，是把它講出來，而不是讀出來。把故事「講」給孩子們聽，能讓你與孩子們增加視線上的接觸，且故事聽起來會比較生動活潑。在說故事前，老師可以特別要求孩子們注意聆聽故事中的某些部份。譬如說：「你在聽故事的時候，看看能否發現那個人物會和你一樣，經歷這種『害

怕』的感覺？」或「聽聽看，這個故事中有多少種動物？」

計劃

　　講完故事後，老師和小朋友們可以開始計劃怎樣呈現故事中的片段。老師可以開始提出問題。問題可能集中在其中的一個人物的身上——譬如說在「三隻比利山羊」中的巨人。而所問之內容完全依據課程之目標再決定其詢問的方向。有些問題可能與其中人物的長像有關，但也有些問題可能問及其中人物的講話方式。最重要的是詢問孩子們對某個人物在一些情況下的情緒反應。譬如：「當比利山羊聽到大巨人出現的時候，會有什麼感覺？你會有什麼樣的感覺呢？」不論人物是真實的或者虛構的，經由同理心所產生的情感能把人與人連結在一起。

　　有時候，在故事中遇到打鬥或肢體衝突的部份，很能理解的，老師們對於這種情況避之唯恐不及。其實，在這種情況下，我們可以設立一項規定：「不能碰」。在「打鬥」的情節中，這項規定對孩子而言，是個極吸引人的挑戰。老師適時地所提出一些問題，將對這種情況有所助益。譬如：「我們要怎麼做才能讓鱷魚不碰到猴子，但卻能表演出猴子被鱷魚吃掉的情況？」或者「我們能否不碰到別人，卻能讓人家知道我們正在打鬥？」然後，找幾個學生示範呈現他們的想法。

　　通常老師們會事先決定，有多少的學生能在適當的時機做即興的呈現。但通常大多數的孩子都希望能扮演幾個主要的角色。所以，如果能安排一種情況，讓每一個人都有嘗試這份經驗的機會，會是個很好的主意。譬如說，讓所有的孩子同時試演同一個

特殊的角色；或者讓一半的學生輪流呈現。稍後，再配給孩子們不同的角色，讓他們呈現一小段或整個故事。

老師自己必須決定在整個戲劇過程，你所必須做的事是什麼？有三種可能性。第一種可能性是你需要提供「側面口頭指導」。也就是說，在學生的默劇活動中，老師們在側面提示或做出建議性的動作，其中不用打斷學生們的動作，他們可以邊聽邊做。（本書的創作戲劇中，有很多這方面的建議）。第二種可能性是經由「角色扮演」來幫助孩子把整個故事演完。譬如：老師可能選擇扮演巫婆、大頭目或者巨人、國王等——像這類已有權威性的人物，你能利用此種有特權的角色，提出問題，藉以刺激孩子們呈現時的動作與反應。不由分說，孩子們最喜愛老師在他們的呈現中參上一角。第三種可能性就是老師只站在一邊，單單做個好觀眾，欣賞孩子的呈現。

呈現

在計劃之後，孩子已為呈現做了充份的準備。大家應該各就各位，且保持安靜。待大家都安靜下來後，聽老師的指示而開始進行呈現活動。「開幕」(curtain)是表示開始與結束的常用訊號。

檢討

檢討的工作在整個創作戲劇的過程中是很重要的一環。孩子會很想分享他們呈現後的經驗，且老師也可以藉此機會來加強該課程的特殊教學目標。舉例來說，如果該課教學目標是：「清楚

地傳達默劇動作」，其課後所討論的問題就可能如下：「你怎麼知
道他們在海灘玩耍？你看到些什麼?」或「你剛剛怎麼知道小比利
山羊很害怕?」小孩子們也可以建議要怎麼樣才能把它演的更好。
這類爲增進呈現效果所問的問題，也很恰當。譬如：「山羊們要
怎麼樣做才能表現出他們很餓的樣子?」或「我們應該怎樣改進，
讓這個『打鬥』的部份更精彩刺激？」

二度計劃與呈現

　　重複這些計劃、呈現與檢討的過程，把重點放在另一個角色、
故事中其它的片段、或再重複加強第一次呈現的部份，只要老師
及學生們喜歡，這些過程都反覆不斷的練習與呈現。

教室經營與管理

　　創作戲劇成功的關鍵存在於兩個方面——「專注力」及「想像力」。一項特殊活動的效果端賴於孩子們專注力與想像力發揮之程度而定。就多方面而言，這兩項關鍵因素是互為影響的。想像力的應用包含了把一幅圖畫或影像勾勒於腦海中的能力。為了能勾勒出那幅影像，一個人必須專注凝神於特定的一個想法上。這種集中注意力的過程是必須的。否則，孩子們將不知該如何是好，而其所做出的戲劇動作也會顯得模糊不清，甚至會干擾到其它的參與者。幸運的，我們有一套能幫助老師們成功地達到教學目標的經營策略。以下是這套策略的考慮程序：題材、空間、時間、氣氛、暖身活動、教室控制、具像化、問答、分組、靜態活動及與觀眾分享。

題材的選擇

　　雖然本書中的課程活動都曾被有效地應用於各課堂之間，但身為老師的你，應該最了解你自己的學生。如果你認為那個特殊的課程不見得能引起你學生的興趣——不要用「它」！舉例來說，有許多二年級和三年級的孩子，非常著迷於「童話世界」中的小精靈、國王或王后等人物。但也有些班級的孩子，屬於比較現實世故的「城市小子」，叫他們去扮演小精靈，根本是不可能的。在本書中，有很多的題材可供選擇，許多的課程也都能成功地加以

增刪，且重新應用到新的題材裏。

　　如果同年級的課程內容對你特殊的班級顯得太深或太淺，你
儘可能採用其他階段的課程加以取代。重複地使用也不會有問
題。事實上，如果觀察孩子們在玩遊戲時的特徵，你就能了解，
對於自己所喜愛的遊戲，他們是百玩不膩的。而且，在戲劇活動
中，他們能在同樣的單元裏，繼續不斷地學習新的東西。

空　間

　　一些活動可以直接利用教室的空間，不加任何改變。但有些
活動可能需要給孩子較大的空間。你可以移動一些傢俱，來創造
出一個開放的空間；你也能找其它的教室空間加以利用。有時，
甚至可以把午餐教室的桌椅移開做爲活動的地方，或者在一間兼
有舞台的綜合教室裏活動。在這些空間中，最難從事戲劇活動的
地方是體育館。第一，因爲它的「聚音」效果很差，不論想講話
或聽話都比較難。第二，學生們會習慣性地在體育館中製造噪音，
所以老師將會有困難管理學生。第三，它太大了，以至學生們無
法待在一個固定的地點與老師溝通且接受控制。

時　間

　　就時間方面而言，你該注意的是，一項戲劇課程總共需要花
費的時間，及進行活動之時段的選擇。活動的時間並沒有一定的
長短，有些只需要十分鐘，有些則需要三十分鐘或更長。你或許
可以把兩個較短的活動連在一起上。譬如說，你可以把一項韻律

動作的活動與感官知覺的活動連在同一段課程中使用。

在一天中選擇何時從事創作戲劇的時間，是更重要的。小孩子在從事創作活動時，頭腦必須保持清醒，且精神必須集中。在他們疲倦且急躁不安時來從事戲劇活動，孩子及你自己都會對成果覺得很失望。或者，在孩子們的心非常浮躁的時候，你也會覺得很難幫助他們定下心來集中注意力。(雖然在「暖身」的活動例子中，有些可以幫助孩子們紓解過多的精力，以助其凝神貫注，請見後描述。) 這裏的重點是——要找對一段孩子能充份專注地從事創作活動的時間。

氣氛

教室的氣氛必須能讓孩子有倍受支持與鼓勵的感覺。你要試著引發他們豐富的想像且刺激一些創新的點子。他們必須完全的信賴你，且同學彼此間也都能接納互相的意見。

事實上，根本沒有「對」或「錯」的回答——只要他們能經過思考且用心誠實的回答你的問題。如果你發覺有些孩子故意傻里傻氣的回答問題，一則可能是他們無法專心一致，二則也可能是他們想引起你的注意力。在這種情況下，你必須要求他們再重新思考他們的答案或不理他們。但這裏必須提醒你的是：有些對你看來似乎傻里傻氣的事情，對孩子而言，卻完全不是那麼一回事。當你認真的回答且尊重他們所提供的建議時，孩子們也逐漸跟著用心地創造出他們最好的成果。你更會發覺孩子們全以你的行為當作模仿的對象。他們學著尊重與欣賞別人所為，且接受每個人都能有其特殊貢獻的事實。

在創作戲劇的氣氛中，孩子不能夠隨意去諷刺或壓倒別人的言論。戲劇能夠成爲一個信心建立的地方，通常他們在別的學科中受挫，但在參與戲劇活動後，都能從中「重建信心」。

暖身活動

我們都知道小孩子的精力充沛，你可以用一個暖身活動作爲一次創作戲劇課程的開始。通常暖身活動都是肢體動作的活動，它能幫助孩子們紓解其過盛的精力，增進其想像力，且能幫助他們收心，以備稍後做活動時能集中精神。本書中的韻律動作及模仿動作等之示範活動，都能拿來做爲暖身活動。（註：若重複練習這些活動也很好，且絕無大礙。）

教室控制

每個人所能忍受的「噪音」之程度有限。在活動中，尤其在計劃與呈現的階段，吵吵鬧鬧在所難免。但在可接受與不可接受的吵鬧聲中，其差別甚大。當孩子們在一旁因充份參與討論而意見紛歧，這時所製造的吵聲，我們可以接受。但如果吵聲是由於孩子們頑皮搗蛋而刻意製造的，那就無法令人忍受了。即使那些可接受的吵鬧聲，有時也可能增強到你無法忍受的地步，這時你就必須提醒孩子們降低他們的音量。

用「樂器」控制來引發孩子的注意力能收到非常大的效果。一副小鼓、鈴鼓、鐃鈸，或三角鐵，都比用你自己的聲音來控制小孩子的吵聲有效的多。小孩子很快的就學會依照你敲擊樂器的

節拍而暫停活動，等待你的下一個指示。在每年級「準備開始」的第一課中，都附上了這類用樂器控制的活動。最重要的是，你必需持續地使用這套控制方法，且要求大家必須有所反應，才能繼續接下去的活動。

　　正如在前面「活動計劃」一項已討論過的，你所扮演的角色也能收控制之效，譬如：在一幕適時的情況中，你如果扮演「巫婆頭」的角色，那就可以命令孩子們到身邊來，甚至你可與他們共同商量策劃。因為你是以劇中人物的姿態出現，孩子們自然地就會與你相互應和。

具像化

　　除非孩子們很清楚的知道他們將要做什麼，你絕不能率然地放手讓孩子去做，不然你會使自己陷入一團混亂。有一個好方法，就是要孩子們閉上雙眼，想像他們自己從事一項特別的行動。有時你也能趁他們眼睛閉著的時候，在一邊插入一些旁白。如果當你遇到一些需要使用音樂的課程，你可以播放音樂，同時要孩子們想像那項行動。另一個幫助孩子的技巧，就是要孩子們舉起一隻手指、坐下來或做一些看得到的信號，讓你知道他們已經想清楚自己要做什麼了。

發問

　　發問是所有考慮的因素中，最重要的一環。選擇了適當的時機與問題，能從孩子那裡獲得經過相當思索過的回答。通常我們

用「為什麼」、「如何做」、「什麼地方」、「什麼東西（事）」及「什麼時候」等這類的問題開始。這些與那種單單限於「是」與「不是」的發問方式，截然不同。後者通常以「do」、「have」、「are」或「would」開始的疑問句子。大致說來，當你希望獲得的答案是「肯定」的時候，絕對不要用一個可能導致回答「不」的問題。譬如說：「你們都想當小精靈？」不管有意或無意，可能會有小朋友說：「不」。

分組

　　孩子們必須學習如何在團體中互相分工合作。這是一項需要慢慢培養的能力。最好的方法是利用兩人為一組的合作方式開始，漸漸擴展為三人，四人甚至五人。

　　同時，孩子們也必須學習如何與自己「好朋友」之外的其它同學一起合作。有好些個分組的方法。其中之一，就是一、二報數，然後，要數一的小朋友同組，二的小朋友到另一組。另一種分組的方法是以孩子的名字中的第一個字母，從A至C的字母為一組，其他依序類推。或者我們也可以依照衣服的顏色、座位的順序、或有無兄弟姐妹來分組。

靜態活動

　　如果你發覺孩子在戲劇活動後太過於興奮時，可以用一個「靜態」的活動來幫助他們安靜地放鬆下來，為接下來的正式課程做準備。也許你可以用一些較輕鬆的音樂要他們坐下或躺下，隨著

音樂進入夢幻世界中。你可以要他們幻想自己變成了正在融化中的冰淇淋、水蒸氣、慢慢地飄浮於天上的一朵雲彩、慢慢落入泥土中的小雨滴、沒有人拉線的小木偶、或是一隻睡在太陽下的小貓咪。如果你問他們的話，孩子們甚至能提供一些如何靜下來的好主意。

與觀衆分享

在孩子們擁有了許多創作戲劇的經驗後，部份或者所有的學生會希望與同學外的人分享他們的特殊成果。有時他們會願意與他們同年級的一起分享；有時，年紀大一點的學生會想與年紀小一點的學生分享。當一個班級對某個故事之戲劇化特別有興趣時，不論其靈感來自文學或者獨創，他們會想把它重新修飾一番，且一而再地演練以加強其成效。他們也會想把演練的過程錄影下來，以便觀察自己排演的成果，供作批評改進。這種對自己要「表演」給觀眾看的想法，會促使他們更加集中精神且下工夫去準備。

有時候，孩子們也可能利用已完成的劇本。通常，這會使得其中人物的刻劃及行動顯得很僵硬、不自然，且無法讓國小年紀的學生們發揮其自由創作的能力。但如果已選用了一本劇本，我們就該用類似改編故事的方法，來準備這部劇本。也就是說，在學生正式排練呈現之前，要大家前後把它讀一兩遍，然後演員們一起討論，再即席創作某些部份。儘量要求孩子們用自己的話來表達其意念，絕對不需要一字不漏的照背台詞。就像一篇故事一樣，原劇本只提供故事的大綱而已。這項呈現計劃，宜簡宜繁，端賴老師與學生們自己的意思酌量增刪。全班每個人多少都想參

與一些呈現的計劃。有些人可以收集道具，有些人可以試試操作簡單的燈光或音效，有些人可以設計簡單的服裝。這些準備的工作都是訓練孩子們團結合作之最佳的方法。

表列與程序

下面是以「單元要素」及「年級發展」來分類的綜合表列指南。雖然在本書中只討論從幼稚園到國小二年級的活動，老師們如有興趣，可以在原著下冊中，一窺中、高年級活動的發展情形。在圖中的箭頭代表一個特別的「概念」，順序發展的方向。

綜合表

單元要素	幼稚園	一年級	二年級	三年級
肢體與聲音的表達運用	發展對自己身體與空間的認知力，運用：——————————————————→ ●韻律動作————————————————————→ ●模仿動作 聲音模仿	●感官認知	●默劇活動——————→ 模仿性的對白————→	●感官回喚 ●情緒回溯

列指南

四年級	五年級	六年級
發展對自己身體與空間認知力，運用： —————————————————————→		
●韻律動作 —————————————————————→		
●詮釋性的動作 ————————————————————→		
●感官認知 —————————————————————→		
●默劇活動 —————————————————————→		
●感官回喚 —————————————————————→		
●情緒回溯	●劇中人物的情緒回溯 —————————————→	
自創性的對白 ————————————————————→		

| 創作戲劇 | 簡單的唱遊故事及童詩之戲劇化，運用：
● 簡化的默劇活動
● 布偶劇 | 文學作品之戲劇化，運用：———————→

● 默劇活動———————→

● 影子劇———————→
● 模仿性的對白———————→ | | |
| 由欣賞戲劇活動而增進審美的能力 | | | | 觀賞與參與戲劇活動，強調：
● 演員觀眾間的關係
● 觀眾基本禮儀 |

文學作品之戲劇化，運用：	自創故事之戲劇化，運用：	
●默劇活動		
●即席創作，強調其結構	●即席創作，強調三種不同的衝突	●即席創作，強調： 　・佈景與對白
●人物塑造，強調： 　・外型特徵 　・人物目標	●人物塑造，強調由行為顯示人物之個性態度	●人物塑造，強調由對白來顯示其人物特色
●自創性的對白		
●布偶劇		
●影子劇		●隨機性的角色扮演
觀賞與參與戲劇活動，強調：		
●演員與觀眾間的關係	●分析由行為所顯示的人物態度	●由人物的對白來分析劇中人物的特質
●觀眾基本禮儀		
●分析角色外型特徵與行為目標	●了解劇中衝突	
●了解劇中衝突	●預知劇情結果	
●預知劇情結果	●分析與審美之能力	
了解劇場表演與電視、電影間之不同，強調：		
●佈景 (setting)	●動作發生之時間	●投視角度
●情節 (acting)	●特殊效果	●觀眾的地位

總結

　　本章試著對教室中創作戲劇教學之意義做一番基本的說明：它的「價值」、「內容」與「實施於教學上之方法」。當然，接下來我們將直接進入依年級而分之各章中。希望這些實際的活動，能進一步的幫助我們澄清及加強本章所提過的基本概念。

第二章

幼稚園

　　大部份在幼稚園的小朋友，在家中已經有過「扮家家酒」的經驗。他們會主動地假扮成太空人、醫生、家長、牛仔或一些其他的人物。雖然孩子們懵懵懂懂地玩遊戲，實際上，「扮家家酒」性的戲劇活動，是他們學習認識外界事物的一種方式。如果能夠給孩子們機會，讓他們繼續用這種「本能」的方式學習。對孩子而言，「學習」將會成為一種樂趣。他們會踴躍地參與「韻律動作」、「聲音及動作模仿」等的活動中。他們也會用簡單的默劇活動把唱遊性的故事及童詩用戲劇的形式表達出來。

　　在下頁所附的表格中，我們提供橫跨性的指南，加上頁數說明，以便提供那些需要對某種戲劇概念做深入探討之班級來使用。孩子們常常很喜歡反覆地做這些戲劇性的活動，所以，兼採其他年級的活動絕對可行。而且，如想重複練習同一年級的單元活動也無妨，因為孩子能在反覆的活動中，越做越熟練。

綜合表列指南

單元要素	幼稚園	頁數	一年級	頁數
肢體與聲音的表達	發展對自己身體與空間的認知力，運用： ●韻律動作 ●模仿動作 聲音模仿	39－45 46－50 51－54	●韻律動作 ●模仿動作 ●感官認知 聲音模仿	75－77 78－81 82－84 85－87
創作戲劇	簡單的唱遊故事與童詩之戲劇化，運用： ●簡化的默劇活動 ●布偶劇	56－65	●簡化的默劇活動 ●布偶劇	89－106
由欣賞戲劇活動而增進審美的能力				

開始前的說明

　　文中仿宋體字的部份，是將老師以第一人稱對學生說話的口吻，直接引用進來。這些「直接引句」可能是給學生的一些指示、問題，或者「側面口頭指導」（sidecoaching）的評語。所謂「側面口頭指導」意指在孩子們表演活動中，老師為了能激發其想像力，給予新的想法且鼓勵他們的努力成果，在觀察孩子的活動後所做的評語。

　　仿宋體字中的引句，只希望提供為參考使用。每個老師有其個人的風格，應該依其特殊風格及班級之特別需要，加以增刪其中的評語與問題。

準備開始

準備開始
教學目標：藉著討論與活動，發展對戲劇之初步的認識與了解
教材教具：控制方法──像鼓或鈴鼓之類的樂器

教學過程：

「誰知道什麼是『祕密』？」

「有時侯，能與一些特殊的人分享一件祕密是相當有趣的。」

「我要跟你們分享一個小祕密，我想告訴你們一個我一直覺得很有趣的東西。但我暫時不告訴你們，我想表演給你們看。看看你們能不能猜出來這是什麼樣的東西。」

假裝模仿小鳥兒飛翔，或者模仿其它的動物，當孩子們猜出來後，讓他們稍為討論一下個人所喜愛的鳥類。

同時，可以把控制「開始」與「結束」的樂器，像鼓、鈴鼓或三角鐵等樂器介紹給小朋友。你也可以賦予這些「平凡」的樂器一些「神奇」的特質，來捕捉孩子們的想像力。比方說：「當『無敵三角鐵』、『青春鼓王』或『鈴鼓姑娘』發出聲響時，你們

就可以開始變成你喜歡的鳥兒，但他們再響時，你們必須停在原地不動，專心聽下一個口令。」

當每個小朋友都變成鳥兒時，問問看是否有誰也有類似的祕密很想與大家分享。小朋友呈現他的小祕密，然後大家再一起加入。如果沒有人（包括你）知道他模仿的是什麼，要這個孩子到你身邊，小聲地告訴你。你能與孩子一起做這些模仿的動作。如果有必要甚至可以加上聲音。只要時間允許，大家又感興趣，你們可以盡量的做。每次「開始」或「結束」時，要記住用控制的「暗號」。

告訴孩子，當他們「假裝」成別的人物時，其實他們已經在「演戲」了。要他們反覆練習「戲劇」這個字，然後問問大家，當他們在家裡玩扮家家酒的時候，不論自己一個人或和其他小朋友一起，他們都扮演些什麼角色。然後反覆強調這個概念，那就是——當他們在扮家家酒時，他們已經在「演戲」了。

單元要素一：肢體和聲音的表達運用

概念：經由韻律動作來發展對自己身體與空間的認知能力

> ### 回音反應
> 教學目標：完全重複領導者的動作

教學過程：

用一個準確且簡單的節奏打拍子,譬如：拍（停）、拍（停）、拍（停）。

要孩子跟著你拍子的節奏,重複練習幾次。改變節奏,增加其難度。譬如：拍（停）、 拍（停）、 拍、拍、拍。

要孩子們輪流用自己節奏打的拍子,要全班同學一起跟著打。你也可以換些花樣：拍頭,拍桌子及大腿,或用手肘一起打出節奏。

隨著進行曲踏步行進
教學目標：隨著進行曲的拍子移動
教材教具：一首進行曲音樂

教學過程：

　　用一首強節奏的進行曲音樂，指導孩子做下列動作：

　　「原地踏步
　　　一列成行繞教室一周
　　　與一個同伴齊列踏步。」

　　並問：

　　「樂隊中有那些樂器？」

　　要每個孩子選一樣想像中的樂器來演奏。自己先玩一玩試試看，然後隨著音樂節奏開始行進。

　　另外，可以建議孩子們，為一個特別的慶典演奏。譬如：國慶閱兵、過年舞獅遊行，這樣會使得整個活動更生動有趣。

拍球
教學目標：隨著音樂的節奏拍「想像中的球」
教材教具：強節奏的音樂
　　　　　鼓或鈴鼓
　　　　　網球

教學過程：

　　配上音樂，示範隨著節奏來拍球。孩子們可以配合你拍球及音樂的節奏，跟著一起打拍子。

　　給每個孩子一個想像中的球。開始時，你可以用鼓或鈴鼓加強節奏，讓孩子們跟著拍球：

　　　　「前拍，後拍，側拍……」

　　要他們試著用另一隻手拍。稍後，你可以要他們兜圈子拍球來增加活動的趣味性。甚至，再難一些，要孩子們兩人一組，拍球給對方。「拍—接—拍—接」，合著節奏來作擊球與接球的動作。

新鞋
教學目標：隨韻律舞動
教材教具：一支動聽，有節奏的音樂

教學過程：

這課教材可以用在某個孩子穿新鞋到學校的日子。或者，你也可以自己帶一雙新鞋到學校以吸引他們的注意力。

「如果你可以擁有一雙新鞋，你會想要那一種樣子的？」
「把這雙新鞋穿上走走看。那雙鞋子會不會讓你有想去做點事情的感覺？你現在就可以試試看。」

（孩子的反應可能是跳舞、跑步或者跳來跳去）

「我們可以穿各種不同式樣的鞋子。如果現在我們開了一家店，什麼都不賣，只賣穿的鞋子，可能有那些種類？」

（答案可能是蛙人鞋、慢跑鞋、芭蕾舞鞋、溜冰鞋……等）

要孩子自己想像一雙穿起來會很好玩的鞋子。告訴他們這將是一家很特別的鞋店——它是一家「神奇」的鞋店，在某些時候，裡面的鞋子開始到處移動。或許這些鞋子是在練習它們的特殊功能。舉例來討論，比如說：「如果足球鞋或芭蕾舞鞋會動，它們

會怎麼個動法？」

　　在每個人都有機會試試看後，你可以把全體分成兩個部份，以便彼此觀摩。欣賞的人應該注意觀察別人的動作，看看他們像那一種類的鞋子。

　　如果全班對這項活動感興趣，你可以要大家討論，看看小精靈的鞋子會長得像什麼樣？他們可以穿上試試，然後看看它會有什麼反應？這些特製的小精靈鞋，應該藏在一個祕密的地方，要特別等到去參觀精靈世界的時候，才能拿出來穿。

走路
教學目標：依不同的情況來調整走路的步調
教材教具：鈴鼓或鼓

教學過程：

給小孩子們不同的方位，提醒他們移動的時候要小心，不要碰到別人。

「從教室的一邊走到另一邊
　以大步往回走
　把手儘量往上伸直，踮著腳尖走路
　把身體儘量接近地面走路
　側走
　倒走
　停下來，注意聽。」

告訴孩子當你給下一個信號時，他們可以繼續走動。但當他們走動時，你會告訴他們不同的情況，且用一面鼓或其他樂器來當做「開始」與「結束」的信號。

情況一：

「你走路的時候覺得很快樂。你遇到一件很不錯的事情，你想快點回家告訴家人，但是，你還有好長的一段路要走。」

（當他們開始進行發展這段「快樂行」的步調時，打信號要他們停止）

情況二：

> 「忽然之間，前面來了一隻狗對你狂吠，牠張牙舞爪地衝著你而來，離家裏還好一段距離，你該怎麼辦？」

情況三：

> 「繼續走路。鬆了一口氣，但你仍然有點緊張。向四周的房子張望了一下，但沒有一間你認得，你一定轉錯方向，迷了路。想想看該怎麼辦？」

情況四：

> 「你又繼續前行，你看到有個東西被風吹到空中，到處飄動，你跑去追它。那個東西看起來不錯，但到底是什麼呢？你能把它帶走嗎？」

情況五：

> 「風愈來愈強勁了。你硬著頭皮迎風前行。實在走不下去了。突然之間，風改變了方向，從後頭向你撲來，你覺得好像在大海上航行，終於，快到家了。風把你送到家，讓你穿過前門回到最心愛的椅子上。」

概念：經由模仿動作，發展對自己身體與空間的認知力

當我長大
教學目標：模仿各行各業

教學過程：

「你長大後，想當什麼？」
「想想看你會做些什麼事情，如果你是一位警察、太空
　人、消防隊員、舞蹈家、歌唱家或者從事其他行業的
　人。」
「不要告訴我們，把你將會做的事情演出來給大家看。」

　　自願者可以開始模仿呈現他們的行業。全班同學可以猜猜看
那個行業是什麼？你也可以把它們集中在幾種特別的行業中，要
全班與你一同做出那些默劇動作。譬如說：當一個孩子假裝成醫
生聽病人的心臟跳動時，你可問問孩子，醫生還會做那些事？你
可以要求孩子做出「醫生」其他的動作。
　　若孩子想到某種行業，但想不出用什麼方法把它呈現出來，
就要他先告訴你答案，然後要全班同學提出建議，大家再一起把
它呈現出來。

小寵物

教學目標：模仿他們所熟知的小寵物

教學過程：

「那一類的動物可以成爲很好的小寵物？」

「牠們都做些什麼事情？」

「把自己變成其中的一種小寵物，不管那是你已經有的
或是你想要有的一種。」

「做一件你的寵物最喜歡做的事。」

「晚餐的時間到了，我已經擺出你最喜愛的食物。」

「你很睏，學學寵物要睡覺的樣子。」

你也可以把學生分成小組，要他們模仿自己小寵物所做的事
情，看看其他的小朋友是否能猜得出來。

> **大與小**
> **教學目標**：透過默劇動作，讓他們了解「大」與「小」的概念

教學過程：

　　「你能想得出來什麼是最小的東西嗎？」

　　聽聽他們的回答，然後把重點集中在那些能做出「動作」的東西上。問問他們那些東西怎麼動，都做些什麼？譬如：

　　「一粒小種子能做什麼？當他漸漸發芽長大的時候是怎
　　　麼個動法的？」
　　「跳蚤怎麼動的？它跳的是什麼樣的舞？」
　　「小『嬰兒』都做些什麼事？」
　　「小螞蟻做些什麼事？他們是怎麼移動的？」

　　在他們討論過這些「小東西」後，要他們一起模擬表演這些動作。

　　用同樣的方式，把一些「大」的東西呈現出來。有很多可能性：像飛機、大象、貨車、樹木、火箭等。

變成一個木偶

教學目標：藉著模仿小木偶的動作，來發展對自身的控制性活動

教材教具：如果你有一個吊線的木偶，那將會很有幫助

教學過程：

把吊線木偶給孩子們看，要他們描述那個長得像什麼，可以怎麼動？

問他們，如果操縱木偶的人不動它們的時候，這個木偶可能會是什麼樣的姿勢?

要小朋友們各就各位，告訴他們你將是那個操縱木偶的人，你將要拉著他們身上的線，操縱他們移動的方向。

給他們以下的方向：

「把右臂舉起，右臂放下來。」

「現在，你頭上的那根線正拉起你的頭。」

「有人在你手中擺了一支牙刷，你要假裝刷牙。」

「你的膝蓋被抬起來，又被放下，你發現自己在跳一支『木偶舞』。」

把孩子兩個兩個分組，一個當木偶，一個當木偶家。當木偶的，一定要聽木偶家的話，照著他的命令做動作。玩了一會後，可以打信號要他們交換角色。

佳節禮物

教學目標：虛擬做出一項對人有益的活動

教學過程：

　　與小朋友討論人們為一些節目所做的準備。特別對爸媽而言，那是最忙的一天。既然這麼忙碌，你可以問問小朋友他們怎樣才能幫助父母做些事情，而且把它當成最好的佳節禮物送給爸媽。如果他們能想出一些好主意，去幫爸媽做些事情，這些比「買的禮物」還珍貴。

　　當他們有一些主意之後，告訴他們這將是個驚喜的禮物。當他們媽媽走進來的時候，他們可以開始虛擬做出他們的想法。你可以扮演媽媽的角色，然後高高興興的接受且回應他們所為你做的事情。

　　在大家都呈現後，五至六個小朋友可以一起模擬呈現自己的想法，其他同學則猜猜看他們在做些什麼事。

概念：聲音模仿

爆米花

教學目標：模仿「爆米花」的聲音與動作

教材教具：一台爆米花的機器及原料

教學過程：

　　給每個小朋友一粒尙未爆過的玉米粒，要他們看看、摸摸，問問看，有誰知道那是什麼？

　　告訴他們把玉米粒暫時擺在一邊，要他們注意看且聽你說爆米花的過程。要他們注意聽聽所有發出的聲音：從把玉米粒倒在盤中的聲音、熱油的滋滋聲、及爆玉米花的聲音。然後，他們可以模仿製造出每種不同的聲音。

　　當玉米花爆好時，給每個孩子一人一把。吃之前，要他們選一個出來擺在未爆過的玉米粒旁。當他們在吃的時候，引導他們的注意力，看看爆過和未爆過的玉米有什麼區別？注意那些長得不一樣的米花。等大家吃完後，要他們變成那個未爆過的玉米粒之形狀。就像你前面所做的過程，你要開始爆米花了。把動作加上旁白提示出來：告訴他們什麼時候鍋子開始滋滋做響、什麼時候玉米粒開始在熱鍋裏滾動、什麼時候鍋子愈變愈熱，然後告訴他們開始爆出米花來。一邊做的時候，他們也可以發出一些特殊的「音效」。當他們都爆完後，要大家注意每個人所爆出的不同之形狀。

> **馬戲團探險**
> **教學目標**：專心的聽與觀察，爲一個故事製造特殊音效
> **教材教具**：指示牌、箭或裝飾用的鉛筆

教學過程：

　　孩子會依你給的指示信號，爲這篇故事製造特殊音效。當你開始舉起指示信號時，「音效」會很小聲，如果你把它直直高舉，「音效」就會變得大聲——這就像收音機或音響上的大小聲轉鈕是一樣的道理。可以先用「鳥叫聲」、「狗叫聲」、「人的笑聲」等不同的聲音試試看，然後把下面的這個故事說給他們聽，或者你也可以自編一個故事。

○馬戲團探險記○

　　安安和賓賓好興奮喔！因爲在他們早在馬戲團開始表演前，就被邀來參觀裏面的動物。而且馬戲團團主金先生親自帶他們到處參觀。

　　金先生在大門口招呼他們，然後帶他們到各處動物們住的獸欄與籠子參觀。他們先看到獅子，一開始，獅子沒有發出任何的聲音，但當牠們看到賓賓手中的棉花糖時，牠們開始咆哮（音效），接著它們突然大叫起來（音效）。金先生給獅子們一些點心吃，它們都很開心。

　　接著參觀的對象是大象。大象正用它們的大鼻子把水灑在自己身上洗澡。然而，看起來好像牠們邊洗邊唱歌（音效）。

安安問金先生是否可以參觀小狗。金先生帶他們去看世界上最小的狗。牠們在自己的籠子裏跑來跑去，發出「汪汪」的叫聲（音效）。

賓賓看著安安，然後金先生說：「噓，注意聽！」他們停下來，開始注意聽，那聲音聽起來好像有人在哭，但聲音很小，似乎他不願意讓別人知道他正在哭。隨著聲音的方向，他們在一個大盒子後面看到一位小丑。小丑應當是很快樂又有趣的，可是這位小丑先生不一樣，他哭得好傷心（音效）。當賓賓問他怎麼回事時，小丑哭得更大聲了（音效）。原來啊，他的小鸚鵡露西搞丟了。露西是他最好的表演伙伴。沒有牠，小丑先生根本無法上台呈現。而且啊！露西是小丑先生最好的朋友。他們答應幫忙他找露西。他們先跑到老虎欄，大喊「露西！」（音效）。但他們聽到的卻是老虎的吼叫聲（音效）。

然後，他們聽到一陣可笑但不清楚的聲音應和著，「露西！露西！」（音效）。他們又再一次又聽到了同樣的聲音（音效）到處找來找去，他們想找出聲音的來源。

在一個角落中，有些木條釘成的箱子及盒子，他們衝到盒子附近，但仍能聽到那個聲音（音效）。他們把所有的盒子都打開了，安安把最後一個盒子打開，終於發現裏面的鸚鵡，叫著：「露西！露西！」（音效）。原來啊，可憐的露西為了要熟悉周遭的環境，所以到處亂飛，然後看見一個盒子裏有些種子。牠肚子好餓，後來就飛進去吃那些種子，但不巧盒子的蓋子彈了回來，牠就不小心掉了進去，後來竟然出不來了。看到有人在附近，牠好快樂。

小丑先生聽到這一陣騷動，趕緊跑到盒子這頭來，「露西！露西！」小丑先生叫著（音效），小鸚鵡飛到他的肩膀上，且輕輕的

叫著：「露西！露西！」（音效）。賓賓、安安和金先生都很高興。

突然間，他們聽到一陣鼓掌與歡叫聲（音效）。馬戲團上演的時間到了！金先生趕忙跑回去領隊。安安與賓賓也趕緊入位。他們看著彼此，心中明白這次的馬戲表演，將會很精彩。而且他們已經歷了一次奇妙的探險。

你的學生或許可以繼續發展這個故事，或者為安安與賓賓計劃下次的探險。

單元要素二：創作戲劇

概念：把簡單的唱遊故事或童詩用簡化的默劇活動表達出來

> ### 三隻小豬
> 教學目標：呈現一個故事

教學過程：

一、開場白

問問孩子們有沒有誰被任何一種動物嚇過，他們可以講講發生的經過情形。然後，告訴他們一個小動物害怕一隻狼的故事——而且有很正當的理由。

二、講故事

○三隻小豬○

很久很久以前，有一隻豬媽媽與三隻小豬，後來當小豬長大了，豬媽媽無法再照顧他們時，她要他們自己出外謀生。

第一隻小豬，離家後遇到一個帶著一堆稻草的農人，他說：「先生，請你給我一些稻草，我要用它來造間房子。」

後來，房子蓋好後，有一天，大野狼來敲門，他說：「小豬，小豬，請讓我進門。」

小豬回答：「就憑我家的那根堅固的煙囪，我就不讓你進來！」

大野狼說：「那我就要吹、吹、吹，把你的房子吹掉。」

於是大野狼用力吹，他使勁地吹，最後終於把房子吹倒，吃掉了第一隻小豬。

第二隻小豬遇到了一個背著一堆木材的人，他問：「先生，請你給我一些木材，我要用它來蓋一間房子。」於是那位樵夫給了他一些木材，第二隻小豬就用了這些木材蓋了他的房子。

然後，大野狼又來了！他說：「小豬，小豬，請讓我進門！」

「不行，不行，就憑我堅固的煙囪，我不能讓你進門！」

大野狼說：「那我就要把你的房子吹倒！」

於是，他用力一吹，真的把房子吹倒，且把第二隻小豬也吃了下去。

第三隻小豬遇到一位帶了一些磚塊的工人，他說：「先生，請你給我一些磚塊，我要用它來蓋一間房子。」於是那位先生給了他一些磚塊，第三隻小豬就用這些材料蓋了一間房子。然後──大野狼又來了，他說：「小豬，小豬，請讓我進門！」

「不行，不行，就憑我堅固的煙囪，我不能讓你進門！」。

「那我就要把你的房子吹倒！」

這下好了，大野狼用盡了他所有的力量，他使勁地吹，可是他就是吹不倒這間房子。於是大野狼心生一計，他對屋裏的小豬說：「小豬啊，我知道有個地方有很多好吃的白蘿蔔喔！」

「那裏啊？」小豬問。

「喔，在王先生的菜園裏，如果你明天一早準備好的話，我可以到這來接你，我們一起去採些回來當晚餐。」

「很好！」小豬回答。「那你什麼時候想去啊？」小豬問。

「喔，大約六點鐘吧！」於是，小豬五點鐘就起床，跑去菜園把蘿蔔拿回來。當大野狼到的時候，已經六點了，他說：「小豬啊，你準備好了嗎？」

小豬說：「何止準備好了！我已經去了又回來，且煮上一鍋豐盛的晚餐了。」

大野狼聽了很生氣。但他想或許可以再想個辦法來騙小豬。所以他說：「小豬啊，我知道有個地方有棵蘋果樹喔！」

「在那兒啊？」小豬問。

「在快樂園裏，」野狼回答：「如果你不再騙我，那我明天早上五點就來你家接你，我們可以去採些蘋果。」

於是，第二天四點鐘，小豬就起床去採蘋果了，他希望能在野狼來之前回家。但太遠了，他又要走到那裏且爬到樹上採蘋果。就當他正要爬下蘋果樹時，大野狼出現了。你可以想像得出來，這可把小豬嚇了個半死。

當大野狼一步步逼近時，他說：「小豬啊，你在這等我嗎?那些蘋果很棒吧！」

「是啊！很棒，我要把它丟下來給你，接好喔！」

然後，小豬故意把它丟得好遠，趁著大野狼去撿蘋果的時候，他從樹上跳下來，趕快跑回家。

第三天，大野狼又出現了，他告訴小豬：「小豬啊！今天下午鎮上有個趕集，你想不想去啊？」

「喔！當然想喔！」小豬說：「我當然要去啊！你什麼時候可以準備好？」

「大概三點鐘。」野狼說。

所以小豬和平常一樣在約定的時間之前就先去市集了，他買了一個奶油罐帶回家。在回家的路上，他又碰到野狼了。

「糟了，這回該怎麼辦呢？」

小豬躲到奶油罐裏，然後那個罐子就順著山坡向野狼滾了過去。大野狼看到嚇個半死，市集也不去，就夾著尾巴溜回家了。

第四天，野狼又來找小豬，告訴他昨天看到一個大大圓圓的東西，從山坡上向他滾了下來，把他給嚇壞了。

然後小豬說：「哎呀！那是『我』把你給嚇壞了，我去了市集買了一個奶油罐子，當我看到你時，我躲到裏面，跟著它滾下山坡。」

大野狼聽了非常的生氣，他說他要把小豬給吃掉，而且他要從煙囪上爬下去抓他。小豬知道他快下來時，趕緊燒柴煮了一大鍋水。當野狼衝下煙囪來時，他打開鍋蓋，野狼就掉進鍋裏。小豬把蓋子蓋住，用水把野狼煮開當晚餐。自此之後，沒有野狼的打擾，小豬過著快樂的日子。

三、計劃

討論故事中，大野狼與三隻小豬的那段。譬如，小豬用了那些方法去騙了大野狼，邪惡的野狼最後的下場如何？

討論大野狼要吹倒房子時，會發出什麼樣的叫聲？

全班可以一起練習小豬與大野狼開始的對話，一半的學生當小豬，一半的學生當野狼，然後再交換角色。

複習在蘋果樹的那部份，發生了那些事?

四、呈現

　　兩個一組，呈現蘋果樹一景。

五、計劃

　　複習「市集」一景，討論什麼是奶油罐，它長得什麼樣子。問問劇中人物：

> 「大野狼看到奶油罐從山坡上向他滾來時，他心裏是怎
> 　麼想的？他認爲那是什麼？他會有什麼感覺？」
> 「你覺得小豬在奶油罐中的感覺會是什麼？」
> 「爲什麼大野狼聽到奶油罐的由來時會那麼生氣？他做
> 　了什麼事？小豬做了什麼事？」
> 「我們要怎麼把它呈現出來。」

六、呈現

　　他們可以兩人一組，同時呈現。或者，你可以選出幾對，演給其他小朋友看。你也可以在一邊做旁白，要所有小朋友呈現這個部份。這些全視學生們的「習慣」而定。

七、檢討

　　可以討論類似下列的問題：

> 「你怎麼樣可以看得出來，當大野狼看到奶油罐時，很

害怕的樣子？」

「你怎麼樣看得出來，當大野狼發現被騙時，很生氣的
樣子？」

「小豬做了那些『聰明』的事情？」

粉紅小玫瑰　　　　　　　　　(取材自Sara Cone Bryant)

教學目標：用默劇動作演出故事中的三個角色

教材教具：一些種子用塑膠袋裝著

　　　　　　音樂，例如：「日初」(選自Ravel的「Daphnis and
　　　　　　Chloe」)

教學過程：

一、開場白

　　分給每位小朋友一粒種子，先不要告訴小朋友那是什麼。問問小朋友他們認為是什麼東西。可能會有人回答是種子。與小朋友討論從這些種子長出的植物會有那些不同的形狀。問問看小種子長大需要那些東西？會發生那些事？

　　建議小朋友假裝把小種子小心地種在自己前面。然後告訴他們，你知道一個與小種子有關的故事。

二、講故事

○粉紅小玫瑰○

　　從前，有一朵粉紅色的玫瑰花蕾，住在地底下一間又暗又小的屋子裏。有一天，她自己一個人靜靜地的坐著，突然，她聽到窗簷間傳進一陣小小地「答—答—答」的聲音。

　　「是誰在那啊？」她說。

「是小雨啊！我想進來！」那陣溫柔的小聲音回答。

「不行，你不可以進來！」小玫瑰花蕾回答。

接著，窗外的聲音不見了，又安靜了好長的一段時間。最後，在窗子的周圍又隱約傳來一陣颯颯的震動聲：「颯—颯—噓—噓—」。

「誰在那兒啊？」小玫瑰花蕾問。

「是風啊！」一陣溫柔愉悅的聲音回答：「我想進來耶！」

「嗯——不行，」小玫瑰回答：「你不可以進來！」她又靜靜地坐在那裏，一動也不動。

不久，從鑰匙孔中又傳來一陣小小的騷動。

「誰在那啊？」她又問。

「是陽光！」愉悅的小聲音回答：「我要進來，我要進來啦！」

「不行，不行，」小花說：「你不可以進來！」

小玫瑰花蕾仍然靜靜的坐在那、毫不動容。不一會地功夫，她聽到從窗簷、門縫及鑰匙孔各處傳來「答—答—答—」和「颯—颯—噓—噓—」的吵聲。

「到底是誰嘛？」她問。

「是小雨和陽光！小雨和陽光！」兩個小聲音齊力回答。

「我們要進來！我們要進來！我們真的要進來！」

「好吧！好吧！」玫瑰花蕾回答：「如果是你們倆一起，那我就得讓你們進來了！」

於是，她將門開了一點縫讓他們進來。陽光和小雨一人牽了她的一隻小手，然後，他們就一起跑啊、跑啊、跑啊，一直爬到地面上。他們對小玫瑰花蕾說：「把頭探出來吧！」

於是，她把頭伸了出來，才發現自己是在一個美麗的花園中。這時正是春天，所有的小花蕾都探出了他們的頭。但是，小小粉紅玫瑰是整座花園中最漂亮的一朵。

三、計劃

問問小朋友，為什麼粉紅小玫瑰這麼久都不讓陽光和小雨進來。也許她是害羞、膽小或恐懼，也許她躲在屋子裏很舒服，根本不想嘗試些新的事情。有時候，去試著做一件新的事情是挺可怕的。問問小朋友，有沒有類似的經驗，想去做一件從來沒有做過的事，但心裏覺得怕怕的。

當小玫瑰最後讓陽光和小雨進來後，她突然能一下子竄到地面上來，她的感覺如何？到底探出小頭的滋味如何呢？

四、呈現

要小朋友蹲下，把自己變成小種子的樣子。當你一面複述故事的內容時，要小朋友呈現出來。可以加上背景音效，以增加輕柔的氣氛。

五、計劃

談談小雨的角色。

「小雨是怎麼移動的？」

「它怎麼在窗簷邊發出陣陣『答─答─答』的聲音？」

談談陽光的角色。

「想想陽光應該怎麼移動？」
「怎麼樣做出『颯─颯─噓─噓─』的聲音？」

六、呈現

把全部的人分爲三組。個別飾演小玫瑰、陽光和小雨之角色。老師一邊講故事，小朋友一邊把故事演出來。也可以互相交換各組的角色，反覆的演出幾次。

七、檢討

問問小朋友最喜歡故事的那一部份？

「把自己的頭用力向上竄的感覺如何？」

第三章

一年級

　　大部份一年級的學生從幼稚園或家中的扮家家酒遊戲已經有了一些戲劇活動的經驗。對孩子而言，能給予機會繼續使用這種方式去學習是一大樂趣。他們將會參與韻律、動作模仿、感官知覺、聲音模仿等活動。他們也將使用一些簡單的默劇動作及布偶表演，將一些簡化的故事及童詩用戲劇的形式呈現。

　　在下頁中，我們附上綜合表列指南，加上頁數標明，希望學生們能將他們先前所具有的戲劇概念，做進一步的研討，以從中獲益。有些孩子們可能只須用到幼稚園程度之類較簡單的課程。孩子們喜愛反覆的從事這些戲劇性的活動，所以，從其他年級「借」一些活動來使用，絕對沒有問題。在同年級的課程中，一直反覆使用同樣的活動，也是可行的。事實上，這麼做更好，因為孩子在反覆練習後，對活動更能駕輕就熟。

綜合表列指南

單元要素	幼稚園	頁數	一年級	頁數	二年級	頁數
肢體與聲音的表達	發展對自己身體與空間的認知力，運用： ●韻律動作 ●模仿動作 聲音模仿	39－45 46－50 51－54	●韻律動作 ●模仿動作 ●感官認知 聲音模仿	75－77 78－81 82－84 85－87	●韻律動作 ●模仿動作 ●感官認知 ●默劇活動 模仿性的對白	116－118 119－122 123－125 126－130 131－133
創作戲劇	簡單的唱遊故事與童詩之戲劇化，運用： ●簡化的默劇活動 ●布偶劇	56－65	簡化的默劇活動 ●布偶劇	89－106	文學作品之戲劇化，運用： ●默劇活動 ●影子劇	135－144
由欣賞戲劇活動而增進審美的能力						

開始前的說明

　　文中仿宋體字的部份，是將老師以第一人稱對學生說話的口吻，直接引用進來。這些「直接引句」可能是給學生的一些指示、問題，或者「側面口頭指導」（sidecoaching）的評語。所謂「側面口頭指導」意指在孩子們表演活動中，老師為了能激發其想像力，給予新的想法且鼓勵他們的努力成果，在觀察孩子的活動後所做的評語。

　　仿宋體字中的引句，只希望提供為參考使用。每個老師有其個人的風格，應該依其特殊風格及班級之特別需要，加以增刪其中的評語與問題。

準備開始

<div style="border">

準備開始
教學目標：藉著討論與活動，發展對戲劇之初步的認識與了解
教材教具：控制方法——像鼓或鈴鼓之類的樂器

</div>

教學過程：

「誰知道什麼是戲劇？」

注意聽聽各種回答，不論是對是錯。

「你在玩的時侯，有沒有假裝成別人的經驗？你假裝成
　誰呢？其實這就是戲劇的一部份——假裝成一些東西
　或假裝成某一個人。」

停止討論，在孩子面前作出「吃冰淇淋」的默劇動作。

「誰知道我在做什麼？」
「向前看，你會發現你的前面有你自己的冰淇淋甜筒，
　你要吃的是什麼口味的？」
「要小心吃喔！別讓它滴到你衣服上了。」

　　如果有些小孩不怎麼相信你的話，而且說：「根本沒有冰淇淋在這。」你可以同意他們的說法，然後告訴他們冰淇淋只存在在他們的想像中。

「誰能告訴我什麼是『想像力』？」
「『想像力』就是在你的心中形成一幅圖畫。譬如說：如果我說『小狗』，你心裏會有什麼樣的圖畫產生？」
「你心裏圖畫中的那隻狗長得是什麼樣子？」
「你現在已經用到你的『想像力』了！使用『想像力』最特別的一點，就是我們每個人的心中，都能擁有一條自己想像中的小狗，且每個人的想法都沒有錯。」
「你甚至可以用『想像力』把自己變成一條小狗，你可以變成你心中那隻小狗，而且正吃著冰淇淋甜筒。」
「在戲劇中，有時我們扮演自己，有時我們也扮演別人。無論是那一類，都需要運用我們的『想像力』。」

　　在此，可以把一隻鼓、鈴鼓或三角鐵等能用來控制「開始」與「結束」的信號，介紹給大家。你也可以為這個信號賦予「神奇」的特質，以抓住孩子的「想像力」。譬如，你可以告訴他們當神奇魔鼓響的時候，他們將變成正在玩毛線球的小貓咪。當它再響一次的時候，大家就必須停下來不動，然後注意聆聽。問問大家看看他們還想變成什麼動物，然後選擇一些可以讓全班同時一起呈現的提議。每次「開始」與「結束」都用同樣的信號。
　　結束時問問大家，呈現戲劇最需要的要素是什麼？當然，其中的關鍵字就是——「想像力」。

單元要素一：肢體與聲音的表達運用

概念：經由韻律動作來發展對身體運作及空間概念的認知能力

> ### 方向與節拍
> **教學目標：** 依節拍向六個方位移動
> **教材教具：** 鼓或鈴鼓。如果喜歡，亦可用「行進音樂」

教學過程：

擊鼓成一個固定的行進節拍。要孩子們隨著拍子在原地踏步。然後問他們可以向那些不同的方位移動。

以八拍為單位，他們可以：

「前進，後退，向右走，向左走。」

「我們還可以向兩個方位移動，誰知道是那兩個？」

「對，我們還能上、下移動。」

「既然，現在你們已經是在『上』的方位了，想像你自己現在要下樓梯，在第八拍的時候，你要儘量把自己移得愈低愈好。（待小朋友都向下移動之後）好，現在你再慢慢移回原來的高度。」

問問看有誰能記住是那六個方位，不要他們說出來，要他們做出來給你看。仍然用八拍當節奏，觀賞的人可以幫忙數拍子。在踏步行進的小朋友可以在每個節奏單元變換方向，一次由幾個人輪流行進，每組所變換的方向不一定要一樣。

障礙超越
教學目標：運用不同的位能動作（locomotor movements）
教材教具：教室中的東西，譬如書本、午餐袋、或小孩子的鞋
　　　　　子

教學過程：
　　首先，引導孩子練習一些位能的動作技能。

　　「走，跑，爬，滾，上下跳動，跳躍，跳過，跳起。」

　　接下來，把全班分為兩組。在每組中用書本或鞋子做成障礙
物。當你喊出一個位能動作時，每組中的一個小朋友必須用那些
動作超越各項障礙，且不能碰到任何物體。如果碰到了，他們就
會「爆炸」，然後必須歸隊。
　　有些孩子或許對一些動作尚無把握，在這個時候，你就必須
小心，儘量找個孩子能勝任的動作給他做。
　　隨著孩子技能的增進，你可以逐漸增加障礙物的難度。

用動作來「充塞」空間

教學目標：在空間中做全身的移動

教材教具：披巾或一些薄的布料、彩帶或紙條

背景音樂，譬如：Kool & the Gang的「Celebration」(慶典)

教學過程：

引導學生找到自己的位置，用雙臂測量彼此的距離，以不會碰到為原則。

孩子們自己選擇一件披巾，然後開始隨音樂移動那些披巾，要大家待在自己的位置上，建議他們：

> 「讓披巾隨音樂飛舞飄揚，向上移動，向下移動，向旁邊移動，向後方移動，把它繞著自己左右移動。」

然後建議他們在整個空間活動，儘量讓披巾飛舞飄揚在空中，提醒他們不要撞到別人。再打一次信號，告訴學生：

> 「大家回到原地，只移動披巾，越來越慢，慢！慢！停——」

另外的變化活動——可以把披巾分給小朋友，要他們用披巾虛擬做出「畫一大幅畫」或「在教室中造出一座彩虹」的動作。

概念：藉模仿動作來發展身體及空間的認知

汽球

教學目標：模仿汽球的動作

教材教具：汽球

教學過程：

　　指導孩子注意觀察你把一個汽球吹大的樣子。(不要綁緊它)問孩子們，如果你鬆手後，會發生什麼事？然後你放手，要他們注意觀察汽球的變化。

　　當你第二次吹起汽球時，告訴他們：

> 「你現在可以依自己的意思變成任何一種汽球。先平躺
> 在地上。然後，隨著吹入的氣變大，你的『氣口』被
> 綁緊了，所以你就不會漏氣。然後，你可以在教室中
> 任意飄動。整個教室中到處都飄著各種各類不同顏色
> 的汽球。」

　　有很多小朋友會想告訴你，他們是那一種的汽球。進一步的活動就是你可以告訴孩子們他們正要做一次汽球之旅。他們將要去鄉間、田野或森林湖邊探險。他們將要在不同的地方觀察動物及人們有趣的活動。之後，他們將輪流分享彼此所見。可以說給大家聽，也可以把它呈現出來要大家猜猜看，他們看到那些精彩的事情。

動物移動

教學目標：認識且模仿出動物們的動作，如爬、跳或奔馳等活
動

教材教具：（選擇性）各類動物的圖畫書

教學過程：

「有那種動物，移動的時候用跳的？」

「想想看那種動物的大小尺寸。再想想看這些大小體積
會如何的影響他們的跳躍活動？大家試試跳跳看。」

「想一種會爬行的動物。想到的人可以舉手。我們來看
看是否大家能猜得出，你在模仿那種動物。」

「那些動物有四隻腳？牠們都以不同的方式移動。有些
像馬一樣用奔跑的。大家試試看，做出馬奔跑的動作。
當牠在奔跑時，可能發生那種聲音？」

「動物們還以什麼其他的方式移動？（小快步走、盪的、
飛的、或游泳的方式……等）做出來給大家看。」

毛毛蟲變蝴蝶

教學目標：模仿毛毛蟲及其變成蝴蝶後之動作

教材教具：（產毛毛蟲的季節是做這項活動最佳的時機）
要孩子們把裝在罐子裏的毛毛蟲帶來學校
一本關於毛毛蟲的書

教學過程：

與孩子們一同討論毛毛蟲：

「牠們是怎麼移動的？」
「牠們住在那裏？」
「牠們都吃些什麼？」

如果你有一隻毛毛蟲，可以要孩子一起觀察牠移動的樣子，然後：

「想像你自己是一隻飢餓的毛毛蟲，想找一片最多汁的
葉子。」

討論：

「毛毛蟲是怎麼變成蛹的？」
「當牠們在蛹裏面的時候，會發生什麼事？」
「蝴蝶是怎麼從蛹中掙扎出來的？」

「牠剛剛由蛹中出來的時候，長得是什麼樣子？」
「想想看，如果毛毛蟲和人一樣會思考，當牠發覺有一
　對翅膀的時候，牠會想些什麼呢？」
「牠會做些什麼事？會跑到那裏去？」

要學生各就各位，側面口頭引導學生們：

「再變回那隻飢餓的毛毛蟲。」
「現在應該開始做蛹了。」
「你覺得時間到了。現在該破蛹而出了！」
「等翅膀變硬，然後——飛吧！」

之後，與學生討論毛毛蟲與蝴蝶動作不同之處。

概念：藉感官認知的活動來發展身體及空間的認知力

在袋子中

教學目標：由觸覺找線索，來描述一些物件

教材教具：五至六個裝著不同物件的不透明塑膠袋，可以包括膠凍、扁形麵條、貝殼、一片絨布、一塊軟糖……等把每件東西封於各個袋中

教學過程：

　　問問孩子，要怎麼才能知道袋中藏的是什麼東西？把全班分為五至六人一小組。給每組一只小袋子，要他們一個個傳下去，不能打開來看，要每一個人從袋子外面摸摸看，看看能不能猜得出來袋中裏的東西是什麼，或是用什麼做的。

　　把封口打開，要大家再傳一次。這次他們可以把手伸進去摸摸看，但是，這一次仍不能打開來看。用這種方式看看可不可以發掘的更多？提醒他們在他們在大家未傳完之前，誰都不能說出來。

　　把小袋子收集回來，與大家討論到底裏面有那些東西，及把手伸進去及留在袋子外邊的兩種不同感覺。

> **有什麼不同？**
> **教學目標：**注意觀察同伴的外表有那些變化

教學過程：

　　要孩子們兩人一組。每個人在自己的小組中，花十五秒鐘觀察自己的同伴身上穿戴的東西，然後背對背，兩個人都必須做一番明顯的改變。譬如：一邊袖口捲起來、一邊的髮夾移動、上衣扣子扣錯……等。打一個信號後，他們又轉回來面對面，再仔細看看他們的同伴做了那些轉變。當他們比較熟悉這項活動後，可以把「變更項目」增爲二項或三項，或者也可以用改變同伴的方式，增加活動的變化性。

聽與答

教學目標：注意聽，跟著指示做動作

教學過程：

給孩子一連串的指示：

「摸摸腳趾，轉兩圈，折起你的手臂，跳一跳。」

反覆依序大聲的唸這些動作，要學生們做出這些默劇動作。

隨著孩子對動作的熟悉精進，可加入更多更複雜的動作。甚至，可以分組比賽，每組輪流做一些動作。那一組組員最能跟著拍子做出最長的連續動作者，獲得最後的勝利。

概念：聲音模仿

救援

教學目標：為一篇故事製造音效

教材教具：指標、箭牌或其它有花樣的筆

教學過程：

　　孩子跟著你所舉起的指標，為一個故事製造音效。要他們先練習看看，當你開始舉起指標時，聲音很小聲，如果你向上直舉，音量就會變大。這就像收音機上控制音量大小的調整鈕一樣。先以風聲、雨聲、貓聲等聲音，試試不同的音量。然而，依下面的例子講故事，或者你也可以自己編一個故事。

○救援○

　　有一天，婁婁與貝貝在外頭玩耍。那天的天氣很好。他們可以聽到鳥兒們的歌聲（音效），有時還可以聽到飛機從頭頂上飛過的隆隆聲（音效）。附近有些樹木，他們能聽到風輕掃過樹梢的沙沙聲（音效）。他們也聽到一隻貓咪的叫聲（音效）。於是，他們決定跟蹤這隻貓。然後，他們看到牠蹲伏下去，且開始慢慢地移動。他們覺得很好奇，到底這隻貓在幹什麼。忽然間，他們聽到一隻幼鳥吱吱的叫聲（音效）。他們向週遭一望，發覺鳥媽媽正緊張地在空中打轉，且大聲地呼叫（音效）。

　　終於，他們知道發生什麼事了。原來小鳥從鳥巢中掉下來，但被貓看到了想吃牠。婁婁與貝貝商量該怎麼做才好。他們不想

傷了那隻貓，他們也不想讓小鳥被貓抓到。最後他們決定由婁婁
去找一個線團來引開貓兒的注意力。貝貝就可以趁此機會去拯救
那隻小鳥兒。所以，當婁婁把那個線團滾到貓咪的身邊時，貝貝
趁機脫下她的外套，衝到小鳥兒旁輕輕地將牠捧起。可憐的鳥兒
受驚了。牠顫抖的叫聲好像在哭一樣（音效）。他們把小鳥兒抱進
去。就在這時候，他們開始聽到淅瀝嘩啦的雨聲（音效）。他們把
鳥兒照顧了好幾天，餵牠喝水，給牠小蟲吃。直到一天，鳥兒長
得夠壯了，他們把牠帶到室外，然後牠就飛回加入附近的小鳥群
中（音效）。婁婁與貝貝都很快樂，他們高興地歡呼起來。

　　另一種講故事的方式——在講完下面的句子後停下來：

　　「他們不想傷到貓，但也不想讓貓得到那隻小鳥兒。」

　　問問孩子們有沒有人能想出什麼方法來解決這個問題？

猜猜我是誰？

教學目標：聽謎語，然後以相對的動物之叫聲來答題

教學過程：

　　給孩子們一種特殊動物的特性。當他們知道那是什麼動物時，可以發出那種動物的聲音來回答問題。以下是一些建議，你可以自己加以增刪。在孩子學會怎麼玩這個遊戲後，他們也可能會自己提供「提示」給大家猜。

　　「我給你香甜的牛乳喝及起司吃。」
　　「我也有乳水，只是我比較小，且我的頭上長角。」
　　「很多人吃我所供應的早餐。」
　　「我住在池塘邊，我不走路，但喜歡用跳的。」

單元要素二：創作戲劇

概念：把簡單的故事與童詩用簡化的默劇活動表現出來

下來吧！小葉子們　　　　　　　　（取自George Cooper）

教學目標：用默劇動作來創造詩中的角色

教材教具：音樂可以提供很好的背景陪襯

教學過程：

（「秋天」，想當然爾，是讀這首詩的最佳時節，尤其當所有的樹葉轉黃，開始掉落的時候。）

一、開場白

可以用下列的問題開始：

「當風開始吹的時候，那些樹上的葉子呢？」

「在葉子繽紛落地前，它們都跑到那兒去了呢？」

「如果，我們變成一片小葉子，隨風翱翔，那種滋味是
　什麼樣子呢？」

二、童詩誦讀

○下來吧！小葉子們○

「來吧！小葉子們，」有一天，風伯伯說。

「快來草地這頭陪我一起玩喔！

穿上你們紅橙金黃的衣裝，
因爲夏天已過，天氣也逐漸轉涼。」

小葉子們一聽到風伯伯大聲疾呼，
大家就一一飄落，隨風翩然起舞——
飄舞過棕秋的原野，
吟誦著熟悉的樂曲。

「小蟋蟀！你是我最老的朋友，我們得向你說再見了！
小溪呀！我們也聽到你唱著道別之歌，
傾訴著當我們遠去時的依依離情。
喔！我們能了解你將會對我們思念綿綿。」

舞著，轉著，小葉子們飛奔而去！
冬天已向他們召喚。很快地——
他們將知足安眠在大地的床上，
而片片雪花將成爲他們頭上的棉罩。

三、計劃

討論以下的問題：

「你想那些小樹葉們和風伯伯玩耍的感覺會如何？」
「在樹上那麼久了後，當它們能自在飛翔時，不知會有
　什麼感覺？」
「詩中有那些字，是用來描寫葉子移動的樣子？」

「如果你也是一片葉子，你會向誰說再見？」
「當你睡覺時，如果蓋著一張用雪做成的毯子，不知道
　感覺如何？」

四、呈現

　　首先，引導孩子們模擬小樹葉穿衣服，從樹上脫落，在風中玩耍，最後倒下睡覺等的動作。你需要在旁給予口頭上的指導，告訴孩子們，風漸漸停止，他們應該準備找個好地方安眠入睡了。然後，可以加上風、蟋蟀、小河及雪花等其他的角色。

五、檢討

　　要孩子說說他當小葉子時，各種不同的動作。

「葉子、風和雪花的動作有什麼不同？」

雪人　　　　　　　　　　　　　　　　　(作者不詳)
教學目標：做出堆雪人的默劇動作，然後變成雪人慢慢融化

教學過程：

一、開場白

　　既使孩子們沒有第一手的「玩雪」經驗，他們很快就能了解且喜歡上這類默劇動作。

　　首先，要大家假裝一起來堆雪人，而且為雪人做特別的打扮。

　　接下來，要他們用想像力，把自己變成你所讀的詩裏的那位雪人。

二、童詩誦讀

○雪人○

　　從前有個小雪人，
　　站在窗外頭。
　　雖然想進小木屋，
　　到處跑一跑。
　　也想靠近大火爐，
　　將身暖暖烤；
　　更想爬上大軟床。
　　請來北風嫂：

「拜託幫幫我的忙，
免我受寒擾。」
於是北風用力呼，
雪人進屋了（ㄌㄠ）！
哇——
雪人不見了（ㄌㄠ）！
只剩地上一灘水。

三、計劃

　　孩子們仍把自己想像成一個雪人。

　　告訴他們，老師將要扮演北風的角色，且問孩子在看什麼，為什麼他們想進房子裏。

四、呈現

　　在你與孩子們討論後，你自己扮演「北風」一角，把他們「吹」進屋去。

「當雪人進屋子後，發生了什麼事？」
「雪人會很快地融化，還是慢慢地融化？」

　　以北風的角色來告訴孩子們你剛剛看到發生的事，然後，你可以要全部的孩子一起試試北風的角色。

「你怎麼知道北風很強壯？」
「你如何能作出北風的動作？」

　　當大家都試過這兩個角色後，可以一個孩子扮演雪人，另幾個孩子扮演風的角色。必須先確定他們要怎麼使風看起來在吹著雪人，但並不真地碰它。

五、檢討

　　討論融化的感覺。

　　討論風移動的動作與雪人有什麼不同？

三隻比利山羊

教學目標：運用身體動作與簡單的會話，來塑造人物特色，且
　　　　　一起把整個故事戲劇化

教材教具：在橋上的背景音樂，如果需要，可以用「國王山的
　　　　　洞」(The hall of mountain king)，選自雷格的
　　　　　皮爾金中一段。試著找找看適合「打鬥」場的特殊
　　　　　音效

教學過程：

一、開場白

討論「害怕」的感覺：

「雖然你知道『怪物』不是真的存在，你有沒有怕過什
　麼東西？」
「當你害怕時，心中的感覺如何？」
「你該怎麼辦？」

在離這兒很遠的地方，住在挪威鄉間的人們，很怕一種又殘
忍，又醜陋，叫做「醜巨人」的怪物。問問看孩子們，醜巨人可
能長得什麼樣子？今天要講的故事裏，就有一個可怕又自私的醜
巨人。要孩子們注意聽，看看誰會怕這個巨人。

二、講故事

○三隻比利山羊○

很久很久以前，有三隻比利山羊，名字叫「葛瑞夫」。牠們要到山邊去，把自己給餵肥。

在去山邊的路上，牠們必須越過一座跨溪的橋，可是在橋下住著一個可怕的醜巨人，他有一對如碟子般，圓而大的眼睛，及一隻如鐵鉗般長的鼻子。

第一個要過橋的是那隻最小的比利山羊葛瑞夫，「碰！踏！碰！踏！」牠走著。

「大膽！是誰敢從我的橋上走過？」醜巨人怒吼。

「喔！是我，小比利山羊葛瑞夫呀！我要走到山邊把自己給餵肥。」比利山羊用很「小」的聲音說著。

「好啊，我要把你給吃掉！」醜巨人說。

「喔！請不要吃我，我……我實在太小了。」小比利山羊說，「等一會，另一隻比利羊會經過這，牠長得比我大多了！」

「好！那你走吧！」醜巨人說。

沒多久之後，第二隻比利山羊走過橋。

「碰！踏！碰！踏！」牠走著。

「大膽！是誰敢從我的橋上走過？」醜巨人怒吼。

「喔！我是比利山羊葛瑞夫，我要走到山邊把自己給餵肥。」

這次牠的聲音沒有那麼小聲了。

「好啊，我要把你給吃掉！」醜巨人說。

「喔！請不要吃我，再等一會，另一隻大比利山羊會經過這，牠比我肥多了！」

「很好！那我就放你一馬。」醜巨人說。

同時，第三隻大比利山羊葛瑞夫走來。

「踏！碰！踏！」牠走著。因為牠實在很重，弄得整座橋都唧唧作響。

「大膽！是誰敢從我的橋上走過？」醜巨人怒吼。

「是我！大比利山羊葛瑞夫，」牠用那低沉粗啞的聲音回答。

「好啊！我要把你給吃掉！」醜巨人說。

「好呀！來吧！我要用我的兩隻頭茅，把你的眼珠子挖掉。我還有一對彎角，我要用它來把你的身體與骨頭壓碎。」

就如大比利山羊所言，牠直衝到醜巨人前，用牠的角刺他，再把他整個身體的骨頭壓碎，然後，把他丟到河裏去。之後，牠繼續走到山邊。比利山羊在那兒拼命把自己餵肥，肥得沒法再走路回家。

三、計劃

與孩子一起討論「醜巨人」：

「誰怕那位醜巨人？」

「為什麼山羊們怕他？」

「醜巨人長得怎樣？他走路的樣子如何？」

「你想他在橋下做些什麼？爲什麼變得那麼的兇惡？」

「他爲什麼不讓比利山羊過橋？」

「他的聲音聽起來像什麼？我們一起來試試醜巨人的聲音，大家一起說說看：『大膽！是誰敢從我的橋上走過？』」

大家同時練習，然後要他們再試試，看看能不能使這個聲音聽起來更可怕？

四、呈現

建議每個人都變成醜巨人，要他們躲到橋下，看看他們能做些什麼，以把這位醜巨人變得更兇惡醜陋。對老師而言，要能控制並引起孩子注意的方法就是把你自己也變成其中的一位「長老級」的醜巨人。你要看看那些橋下的巨人在做些什麼事，且聽聽他們怎樣計劃阻止別人過橋。把這部份結束，且用類似以下的對白做結語。

「喔！喔！我聽到有動靜了，我想可能有人要過我們的橋，大家準備好，各就各位！」

演到此時，要大家暫停，對於你所看到孩子們所扮演之不同但有趣的「醜巨人」，給予鼓勵。

五、計劃

討論山羊的部份：

「爲什麼牠們那麼怕醜巨人？」
「爲什麼牠們覺得一定得過橋？」
「小比利山羊要過橋時，醜巨人問牠：『是誰敢從我的
　橋上走過？』時，牠怎麼回答？」
「牠覺得如何？」

反覆詢問孩子們有關第二隻羊與第三隻羊同樣的問題。

＊小心計劃打鬥場面

關鍵在於怎麼使醜巨人與比利山羊看似打架，而事實上，他們並沒有碰到對方。一個人打的時候，不能碰到另一個人，但他要假裝被打到了。讓兩個小朋友先試試看，其他的人在一旁觀摹，看看他們是否能做到不要碰到對手的原則。如果碰到了，他們馬上得停下來，再換其他兩個人上來試試看。

六、呈現

找一部份的孩子演山羊，一部份演醜巨人。把整個故事呈現來，然後討論當醜巨人被打敗後，那隻山羊要做什麼？

七、檢討

談談他們最喜歡這個故事的那些地方？有沒有其他的方法可

以改進？

「山羊們有看起來很害怕的樣子嗎？」
「醜巨人夠兇惡嗎？」

無庸置疑，其他的小朋友也想把這幕演出來。

周末之家

教學目標：藉著默劇動作和模仿性的對話，來表達故事中人物的動作與情感

教學過程：

一、開場白

問小朋友：

「如果你在家門前發現一隻小狗，渾身打顫，你會怎麼辦？」

「如果沒辦法找到小狗的主人呢？」

然後告訴小朋友你知道的一個與一隻無家可歸的小狗有關的故事。

二、講故事

○周末之家○

那是一個星期天。在大路邊的小鎮上，每家的房子裏都很溫暖，因為全部的烟囪都正冒著烟。外頭的天氣卻十分地寒冷，強勁的風勢呼嘯地唱出淒涼的歌。沿著街道旁的一片草地上，有隻又餓又冷的小狗。牠已經在路上流浪了整晚，牠也曾駐足於許多

農家前，希望能找個家。

　　但是看起來似乎沒有人想要一隻小狗。牠疲累地哭號著：

　「嗚——嗚——嗚——

　　我好冷，好冷，好冷，

　　又好苦，好苦，好苦，

　　我無家可歸，該如何是好？

　　嗚——嗚——嗚——」

　　小狗嗅了嗅，停止了哭。風將星期天晚餐的香味吹到牠的鼻裏。牠站起來向四處張望。果然，牠看到在小路的盡頭有棟白色的房子，前門正開著。牠知道這一定就是香味的來源。於是，牠朝著那房子的方向唱著：

　「嗚——嗚——嗚——

　　我好冷，好冷，好冷，

　　也好餓，好餓，好餓，

　　我要找個溫暖的家，

　　一個非常、非常溫暖的家。」

　　小狗快步沿著街道向前走，一步步走上開著門的那家房子。走過前門階梯時，牠腳步放得很輕，牠喜歡這種溫暖的感覺，更喜歡那晚餐的香味。牠趴在門邊溫暖的地毯上，牠覺得好舒服，便蜷起身子睡了。忽然，牠聽到一陣掃帚聲。接著，有人重重地跺腳且尖聲地喊著：

　「滾出去，滾出去，

　　我踹你出去，

你這小野狗，
我看你走不走！」

　　說話的正是大雞太太，她又瘦又討厭。她正在前門掃地，準備迎接幾個特別的朋友來家裏吃飯。她希望把房子弄得特別地乾淨。一邊整理小狗剛剛睡亂的地毯，她一邊大聲叫罵：

「滾出去，滾出去，
我踹你出去，
你這小野狗，
我看你走不走！」

　　小狗躲到大水溝裏，一面聽一面發抖。最後，只聽到大雞太太用力關門的聲音。牠又聽到北風在哼唱著寂寞之歌。忽然，牠嗅了嗅，似乎又聞到了不同口味的週末大餐。牠站起環顧週遭，發現一間有個大後院的綠房子。牠的耳朵豎起，口中唱著：

「嗚──嗚──嗚──
我好冷又好餓，
又感到好寂寞，
得找個好家過，
得找個好家過，
嗚──嗚──嗚──」

　　小狗往前走，勇敢地走上了綠屋後院的台階。才走上陽台，就覺得暖和起來了。雖然廚房後門關著，牠躺到門邊的一個大籃子裏。小狗嗅了一嗅，才發覺原來已經有隻狗住在那裏了。小狗

心中暗自希望另外那隻狗會喜歡牠。才剛剛舒服地趴下，就聽到
一陣咆哮。一隻大灰狗從台階處跳出來，向牠撲了過去。小狗動
作也很快，及時地跳出籃子，沒被大狗捉到。牠使盡全身的力量
跳下台階向前跑，灰狗也跟在後面毫不放鬆。兩隻狗一前一後，
小狗可以感覺大灰狗快追上來了。牠看見鐵絲網籬笆下有個洞，
馬上鑽了進去，躲過了灰狗的撲擊——小狗安全了。牠一直躲在
後院角落的洞裏，但灰狗還不斷地狂吠，且想跳過籬笆。最後，
灰狗終於放棄，就沿街回去了。小狗蹲在角落洞裏，懷疑自己到
底能否找到一個家。牠覺得很洩氣，輕輕地哭號著：

　　「嗚——嗚——嗚——

　　　我好冷，好冷，好冷，

　　　也好苦，好苦，好苦，

　　　我無法找個家好住，

　　　我該如何自處？」

　　忽然，小狗停止哭泣。牠豎起耳朵注意聽。牠聽到從一棟小
屋子裏傳來歌聲。廚房的門開著，歌聲聽起來也很友善。小狗覺
得很好奇，牠走上台階，走進廚房，穿過門廊，進了飯廳。牠停
了下來，看到一戶快樂的人家正圍著餐桌唱歌。歌唱完畢，小狗
聽到有人溫柔地講話。小狗聽聲音覺得很舒服，跟著叫了起來。
每個人都很驚訝。

　　「快看看！」珍妮尖叫。

　　「看看屋裏多了個什麼！」喬邊跳邊跑地叫著。

　　「我一直就想要有隻小狗。瞧！這裏正巧有一隻。」喬撫摸
著小狗的背，把牠拉近懷裏。

「可憐的小傢伙，牠還在發抖呢！」喬說。

「或許牠很餓，而且想來頓周末大餐。」媽邊說邊忙著走進了廚房，拿來了一個小盤子。每個人都把自己的飯菜分一點給小狗當晚餐。

爸爸說：「並不是每天都有狗找上門來。特別是星期天，那就非比尋常了。直到狗主人來找牠為止，我們就給這小東西準備一個窩吧！」

珍妮和喬都興奮地大叫。小狗也應合著叫了兩聲。

「你聽，」珍妮說：「牠喜歡我們耶！」

小狗搖了搖尾巴，好像在說：「謝謝你們所給我的這頓晚餐，以及一個像星期天陽光般的家。」

三、計劃

要小朋友呈現以下的默劇動作來複習故事的內容程度。

「當小狗又冷又寂寞的時候，會是什麼樣的表情？」
「牠的聲音聽起來會是什麼樣子？」
「當牠蜷在溫暖的地毯上睡著時，有什麼感覺？」
「當牠聽到大雞太太的掃帚及吼聲時，有什麼反應？」
「牠怎麼把自己蜷在籃子裏？」
「當牠聽到大灰狗的叫聲時，做了什麼事？」
「牠怎麼擠進籬笆下的？」
「牠很沮喪時，聲音聽起來怎麼樣？」
「當牠看到一家人正在唱歌時，感覺如何？」
「當別人餵牠又給牠一個家的時候，感覺如何？」

討論最後「一家人」的場景：

「當小狗進來時，他們在做什麼？」
「當他們看到小狗時，每個人有什麼不同的反應？」
「他們怎麼讓小狗知道牠可以留下來？」

四、呈現

把全班分成五組。在決定每個人的角色後，每小組同時呈現家庭那一幕。（也可以在分組的同時，指定小組內各人所扮演的角色，譬如指著一個孩子，告訴他演媽媽、爸爸、或其它成員）。在家人都坐在餐桌旁後，要小朋友們安靜，你將會給他們開始與結束的訊號。

五、檢討

討論他們對小狗的感覺以及他們剛才做的事和小狗的反應。
你可以計劃要小朋友呈現故事的其它部份，再把完整的故事連結一起，一併呈現。

第四章

二年級

對這些已參與戲劇課程的二年級學生而言，他們已經有過韻律動作，模仿動作及感官認知等的活動經驗，他們也做過一些聲音模仿及故事與童詩等的戲劇活動。

從這一年開始，他們將在表達技巧的活動方面增加一些**默劇活動**及**模仿性的對話**（imitative dialogue）。而在故事及童詩方面，比較沒有像先前那樣，侷限於某些特別動作上。

如果遇到一個從未有過戲劇活動經驗的班級，他們可以演練一年級程度的活動，而從中獲益。（在任何活動中，老師可能會發覺，幫助孩子複習從前所做過的活動，他們的獲益更多。）

在另一方面，如果孩子已經準備好向更深的「概念」邁進，這時採用一些三年級程度的活動，能產生很好的效果。孩子們喜愛反覆從事這些戲劇的活動，所以，從其他年級「借」些活動來使用，絕對沒有問題。在同一年級的課程中，一直反覆使用同樣的活動也可行。事實上，這麼做更好，因為孩子在反覆的練習中，更能熟能生巧。表列指南中，已列出適合加以簡化或加強某些概念的活動及且附頁數可供參考。

綜合表列指南

單元要素	一年級	頁數	二年級	頁數	三年級
肢體與聲音的表達	發展對自己身體與空間的認知力，運用： ●韻律動作 ●模仿動作 ●感官認知	75－77 78－81 82－84	●韻律動作 ●模仿動作 ●感官認知 ●默劇活動	116－118 119－122 123－125 126－130	●韻律動作 ●模仿動作 ●感官認知 ●默劇活動 ●感官回喚 ●情緒回溯
	聲音模仿	85－87	模仿性的對白	131－133	模仿性的對白
創作戲劇	簡單的唱遊故事與童詩之戲劇化，運用： ●簡化默劇活動 ●布偶劇	89－106	文學作品之戲劇化，運用： ●默劇活動 ●影子劇	135－144	●默劇活動 ●影子劇
由欣賞戲劇活動而增進審美的能力					觀賞與參與戲劇活動，強調： ●演員觀眾間的關係 ●觀眾基本禮儀

開始前的說明

　　文中仿宋體字的部份，是將老師以第一人稱對學生說話的口吻，直接引用進來。這些「直接引句」可能是給學生的一些指示、問題，或者「側面口頭指導」（sidecoaching）的評語。所謂「側面口頭指導」意指在孩子們表演活動中，老師為了激發其想像力，給予新的想法且鼓勵他們的努力成果，在觀察孩子的活動後所做的評語。

　　仿宋體字中的引句，只希望提供為參考使用。每個老師有其個人的風格，應該依其特殊風格及班級之特別需要，加以增刪其中的評語與問題。

準備開始

教學過程：

待孩子們各就各位後，開始拍擊一個「想像中的球」。把它向上丟，再加以拍擊。繼續玩球的活動，眼光注視球，然後對孩子們說：

「誰知道我在做什麼？這個球是那一種類的球？它有多重？」

告訴他們站在桌旁，把球丟給每一個人，他們一接到球，就必須和它玩一玩。過一會後，把以下的例子，用側面口頭指導的方式，給他們一些時間，再一一把這些動作溶入整個戲劇活動中。

「球的大小開始變了。現在它是一隻巨大的海灘球。不知道怎麼搞的，它被玩丟了，而且正一步步的往上飛去。它愈飛愈高，大家快捉住它。當你碰到它時，你發覺自己全身充滿了氣體，你也變成了那個海灘球，

在空中飄來盪去。可是球中有一個很小的洞，慢慢的，
你的氣跑光了。最後除了這些被消了氣，在教室攤成
一地的海灘球之外，什麼都不剩了。」

與學生討論在學校所學的各項科目，而其中一科他們將要學
習的就是戲劇。事實上，他們剛才就在從事戲劇的活動。

「什麼是戲劇？」

接受所有的答案。加強「戲劇」就是「把某些東西呈現出來
」的意思。它可能是把自己編成的故事呈現出來，也可能把書本
裏的故事呈現出來。

「剛才你在玩球的時後，你需要運用什麼方面的能力？」
「想像力是其一，你必須在你的『心眼』中看到那粒球。」

到這個階段，可以把控制「開始」與「結束」的操作信號（鼓
或鈴鼓），介紹給學生們。告訴他們這面鼓將能幫助他們學習戲
劇。它將會告訴他們什麼時候「開始」，什麼時候「結束」，甚至
有時候它會告訴他們該怎麼移動。譬如：告訴他們當鼓聲開始
時，大家必須依著鼓的拍子，讓手指頭在桌上跟著跳舞。當他們
聽到另一個較大聲的拍子時，就得全部停止。

「同樣地，現在讓你的胳臂在空中打轉，靠著桌邊站起
　來，跟著鼓的拍子移動，想像你自己是隻又大又老的

熊，跟著鼓聲跳舞；現在，你變成小貓咪了；現在，
你是一隻蛇——注意，仍然順著拍子移動，坐下。」

結束之前，告訴他們，「從事戲劇性的活動」之意義就是要他
們用心思考，專注精神聆聽，且充份使用他們的「想像力」。

單元要素一：肢體與聲音的表達運用

概念：經由韻律動作來發展對身體運作及空間概念的認知能力

跟拍子

教學目標：用不同的方法跟著拍子移動

教材教具：一隻鼓、鈴鼓或錄好的音樂

教學過程：

　　用鼓聲或強節奏的音樂來發展出一段固定的節奏。指導孩子先用手指頭跟著節奏移動，然後手臂。繼續分解身體四肢，分別隨節奏移動——頭、肩膀、臀部、腿部、腳⋯⋯。然後，要他們試試看能否隨著節奏讓全身上下一起扭動。

> **冠軍群像**
> **教學目標：**使用平順、優雅及流暢的動作
> **教材教具：**音樂，譬如：柴可夫斯基胡桃鉗組曲中「花朵的華
> 　　　　　　爾滋」中的一段

教學過程：

　　要孩子們想像自己是溜冰比賽的冠軍選手。在大賽表演開始前，他們必需先做暖身運動跟著音樂練習一些基本動作。

　　全班分爲四組，要每一組輪流表演給其他各組的「假想」觀衆們欣賞，在每組表演完畢之後，觀衆們要大聲的歡呼叫好。

聽音樂

教學目標：跟著兩種對比的音樂做不同的「移動」

教材教具：兩種對比的音樂。一支可能採用快節奏的流行音樂，另一支可以用慢節奏的音樂

教學過程：

　　要孩子閉上眼睛，注意聆聽快節奏的音樂，他們必須想像自己將能怎麼跟著拍子移動。然後要大家自己找一個適當的位置，開始隨著節拍活動。用同樣的活動方式來配合第二首慢旋律的曲子。

　　「爲什麼兩首音樂中的移動方式會不一樣？說説看有那些動作不一樣？」

　　另一種可能性，可以問問孩子們那種音樂可能配合那種動物的移動。要他們用默劇動作呈現那些動物可能做的事。

概念：經由模仿動作發展對身體運作及空間概念的認知能力

> **冰淇淋**
> **教學目標：**藉著模仿冰淇淋「凍結」與「融化」的動作，來加
> 　　　　　　強「緊張」及「放鬆」身體肌肉的練習

教學過程：

　　「冰淇淋是用什麼做的？冰淇淋裏含有那些原料？」

　　建議大家開始混合材料，做一種最合適他們口味的冰淇淋，
然後，告訴學生們，他們將會變成冰淇淋，接著用側面口頭指導
的方式：

> 「冰淇淋還很稀，呈現液體的狀態，它會逐漸開始變硬，
> 　慢慢的凝結成固體，有人來挖走了一匙的冰淇淋，把
> 　它放在碗裏。門鈴一響，那個人就走開了。但是，他
> 　把冰淇淋留在陽光下。試著想想看，當冰淇淋愈來愈
> 　熱時，會變成什麼樣子？」

　　之後，問問他們「結凍」與「融化」的動作有何不同？他們
也想與大家分享他們自製口味的冰淇淋。結束時，要大家想像他
們正在吃冰淇淋，而且是自己最喜歡的口味。如果你引導他們來
描述冰淇淋的口味、溫度與質感時，你將能直接引導學生進入「感
官回喚」的活動中。

　　你若想把本活動擴充，可以利用另一天的活動時間，問問孩子還有那些東西可以由硬變軟，或相反。像意大利通心麵條、雞蛋、橡皮等都是一些可能的例子。

機器人

教學目標：模仿機器人僵硬、機械性的動作

教材教具：具有強烈打擊樂節奏的音樂

教學過程：

「什麼是機器人？他們是做什麼事的？他們怎麼移動？
變成你最喜歡的機器人的模樣。我會走來把你們的開
關打開，你就開始像機器人一樣地移動。」

當全部機器人開關都打開後，告訴他們以下事情：

「你已被設計去跳一支『機器舞』。當音樂開始時，機器
人開始移動。音樂結束時，機器人也跟著停下來。」
「說說看機器人的動作與一般人的行動有什麼不同的地
方？」

動物園
教學目標：模仿動物園中動物的動作

教學過程：

　「你去動物園的時候，最喜歡看到的是那種動物？爲什
　　麼牠這麼好看？那個動物都做些什麼事？牠是怎麼移
　　動的？」
　「想像你自己現在是在動物園裏，看著你最喜歡的那種
　　動物，用你心中的眼睛去注意觀察。」

　　過了一會，你要用一個魔術信號把他們變成要看的那種動
物，可使用鼓或其他的信號。你也可以要他們交換幾次「當動物」
與「看動物」的動作。

　　每一次看動物時，建議那些動物做一些不同的事。

　　最後，談一談動物所從事的一些活動。一些人可以演給其他
同學們看。

概念：經由感官認知來發展對身體運作及空間概念的認知能力

你聽到什麼了
教學目標：認出一連串的聲響

教學過程：

當全班安靜的等待下一個活動時，故意不理會他們，你連續弄出三個不同的聲音。譬如：用筆敲東西，拉下一面百葉窗，咳嗽。問問大家聽到了那些聲響，是依著什麼樣的順序？

要他們想想製造三種不同聲音的方法，然後要大家把眼睛閉起來，指定一位小朋友製造三種聲響，然後要大家依序認出這些聲音。找幾個小朋友重複做一樣的活動，可以漸漸增加不同類聲響的數目。

如要擴充此活動，可以要他們注意聽一連串的聲音，然後要大家由這些聲音來引發靈感，共同編一個故事。

> ## 你記得那些東西？
> **教學目標**：能夠加強對週遭環境的注意力及觀察力

教學過程：

　　告訴孩子們，你要測驗看看他們能夠記住教室裏多少的東西？要他們閉上眼睛，把頭低下，然後問：

> 「在這間教室中，除了衣服外，你能記得多少不同的顏色？睜開眼睛，找找看有那些顏色你沒記起來的？」

　　繼續下列的問題，慢慢地引導學生們來用你的方式，來思考這間房間的物品：

> 「那些東西需要用到電源？教室中有幾張多餘的桌子和椅子？那些椅子都很相似嗎？有多少方形的東西？回想起有那些東西引起你的興趣？想想它的顏色、形狀；它是用什麼做成的？你還能不能想出什麼其他的特點？找一個同伴，不要告訴他（她）那是什麼東西，但你可以描述給他聽，儘量把它描述得很完整，讓你的同伴能知道到底那是什麼東西。」

　　若想擴充本活動，你可以用類似的問題，要孩子們想想他們自己家中的臥室。他們也可以寫下這些答案。在他們回家後，可以再把自行忘了的東西加上去。

質感
教學目標：增進對不同質料的認知力

教學過程：

孩子們可以在自己桌邊進行這項活動。不過，如果可能使用整個教室，那會更加有趣。告訴他們，你將會給他們一些時間去找出下列的東西：

「摸起來最光滑的東西。」
「摸起來最粗糙的東西。」
「摸起來最冰冷的東西。」
「摸起來最溫暖的東西。」

告訴他們，再去摸摸看，但這次不能用手心，要用手背去感覺，看看能不能察覺出有什麼不同。他們可以試著用身體的其他部位，像臉、手肘、小手臂等去感覺這些東西。

概念：經由默劇活動來發展身體運作及空間概念的認知能力

建築
教學目標： 呈現木匠及建築工人使用工具及材料來建造房子
之默劇活動

教學過程：

「有誰見過別人在蓋房子或建大樓的？」

「要使用那些工具或者材料？」

「工匠、水泥匠或其他的建築工人如何使用他們的工具
及材料？」

「想一想，然後決定你想當那一類的建築工人，你能做
些什麼來幫忙建造一棟房子？」

他們開始表演後，在一旁給予側面口頭指導，幫忙他們真正
去感受那些工具：

「它有多重？」

「它是什麼的形狀？」

「它有多大？」

過了一會，要他們停止動作，口頭上鼓勵他們你所觀察到他
們所從事之不同種類的工作。

指導他們找一個工作伙伴，給他們一點時間，讓兩個人一起

決定要負責建造房子那個部份的工作，及所須使用的工具是什麼。

　　然後告訴學生，他們是很特殊的建築工人，因為他們只能用「慢動作」工作。如果他們不懂得什麼叫做「慢動作」，做些簡短的說明。活動一會後，在一邊暗示他們開始加快工作速度，然後，愈來愈快，愈來愈快──非常快，直到發覺已經把工作做完了，再慢慢地坐到一旁休息，一邊欣賞他們的傑作。

> **大驚喜!**
> **教學目標:** 做出打開包裹及對包裹的東西有所反應的默劇動作
> **教材教具:** (自由選用) 你可以準備一個包裝好的包裹,拿在手上給大家看,以這個來當開場白,以誘發學生們的好奇心。待活動完畢後,你可以把裝著糖果或點心的包裹打開,拿出來與大家一起分享

教學過程:

用一個包裹來引發孩子的注意力,以此做為開場白。問問他們希望這個包裹帶給他們什麼樣的驚喜。

> 「在你的椅子底下有一個包裹(想像的),上面有你的名字。」
> 「把它拿來擺在桌上。」
> 「試試看,它有多輕、有多重?它有多大?它是怎麼包裝起來的?」
> 「小心的撕開包裝,把包裹打開,你可自由的去用用看裏面的東西,或者做任何事情。」

有些人可能發覺那是一個可以一同玩耍的玩具或小寵物。有些人可能發覺了可以穿戴的珠寶或衣服。打開包裹後,要他們去找另一個人,給他看看包裹裏的東西。不告訴他,做出使用那個東西的默劇動作給同伴看。

　　如果太難了，無法用動作來表示使用那個東西的樣子，他們也可以把自己變成那個東西，表演它移動的樣子。譬如說，有些人可能變成一個機器人或小跑車。

　　這類的默劇活動，也可以使用於假日之後，讓他們以默劇動作呈現最喜愛的禮物給全班同學猜。

動物大遊行

教學目標：做出動物走路與進食的默劇動作

教學過程：

　　要學生們在兩分鐘之內儘量列出一些動物的名字。把這些名字寫在黑板上。指出動物們不同的移動方式。

　　要每個孩子想一種動物。然後要每種動物在教室中遊行。從每排的第一個，然後一排排接著下去。

　　最後，遊行了一會後，提示他們動物們很累，又很餓，他們最喜歡的食物正在他們的座位上等著他們。他們吃飽了後，再學動物一起打個盹。

概念：模仿性對白

> ### 學講話
> **教學目標**：模仿不同人物的聲音與對話

教學過程：

　　這是「老師說」遊戲的另一種玩法。同樣的規則：每次下命令之前，你得喊「老師說……」，學生們才能做出你給的指令動作；如果你沒喊「老師說……」，他們就不能回應。在這個遊戲中，每次下命令時，你不要他們做動作，但要他們模仿一些不同人物的聲音。譬如說：「老師說學巨人講話。」孩子們就得用很大的聲音，說出他們所能想得到之巨人所說的話。

　　其他人物可能包含有：

「巫婆
　警察
　小嬰兒
　爸爸
　小精靈
　小丑
　老師
　小貓咪。」

一則教訓

教學目標：模仿一個故事中的聲音與對話
教材教具：指示牌，箭牌或其它有花樣的筆

教學過程：

　　孩子跟著你舉起的指示牌，為一個故事製造音效。當你開始舉起牌子時，聲音很小，如果你向上直舉，聲音就會變大，像收音機控制音量大小的調整鈕一樣。先用風聲，腳步聲或警笛的聲音與他們一起練習來控制音量大小。然後選一個如以下的例子，能讓學生們為它製造音效與對話的小故事。

○一則教訓○

　　小寶與珍珍是一對兄妹，他們知道的比他們所能做的事情還多。有一個很冷又有颱風的晚上（音效），他們兩個踮起腳尖（音效），偷偷溜到放電視的大廳裡。哥哥小寶告訴妹妹珍珍說，他想看電視上的恐怖片。他叫妹妹不要害怕（對話）。他說每個人都上床呼呼大睡了。他們還可以聽到爸爸在另一個房間裡睡著以後打呼的聲音（音效）。這兩個小朋友緊緊的靠在一起，嚇得連眼睛都瞪得大大的，看著電視上的恐怖片。在還沒見到怪物之前，他們都已經聽到怪物的腳步聲了（音效）。然後他們又聽到怪物邪惡的笑聲（音效）。接著，它終於出現了，且大叫一聲（音效），對著它準備抓走的小女孩講話（對話）……。

　　忽然之間，停電了，所有房子的燈都熄了。然後，他們又聽

到風聲（音效）。他們看到電光一閃，又聽到打雷的聲音（音效），珍珍開始哭了，她對小寶說：「……（對話）……」遠處傳來警車的聲音（音效），那個聲音吵醒了他們家的狗，它一直對著那個吵聲叫（音效）。

　　一會兒，他們聽到有人走下樓梯的腳步聲（音效）。「難道會是剛才在電視看到的怪物嗎？」現在連小寶都嚇死了。他說：「……（對話）……」他們看到客廳閃著手電筒的光，又聽到有人低聲對他們說：「你們還好嗎？」珍珍與小寶馬上跳入爸爸的懷中，他們和小狗一起上樓和爸媽待在一起，直到暴風雨結束。瞧！隔了好長的一段日子，他們再也不會想去看恐怖片了。

　　孩子們會想自己編一個音效故事。有時可以讓一個小朋友用指標來操縱，讓大家一起跟著製造音效。

單元要素二：創作戲劇

**概念：以默劇活動及模仿性的對話，把文學作品用戲劇化的
　　　形式表達出來**

猴子與小販
教學目標：配合故事旁白模仿人物之動作與對白

教學過程：

一、開場白

玩一個模仿性的遊戲，讓孩子模仿你的每個動作，譬如：

「擺動雙臂（學生們跟著做）
　搖擺雙手
　繞一繞
　用固定的拍子拍手
　對他們說些話。」

告訴他們，你知道一個故事，它是有關一些人喜歡模仿別人
的故事。

二、講故事

○猴子與小販○

賣帽子的小販今天生意很差。他走了好幾里路，想辦法賣幾

頂帽子。雖然，他的帽子都很不錯，但仍然沒有人跟他買帽子。所以，和他出門的時候一樣，他的背袋裏仍裝滿了帽子。袋子很重，他也很累了，於是決定在一棵樹下休息一會兒，才坐下一會兒就馬上睡著了。

那棵樹上住了一群猴子。你們都知道猴子是一種個性很好奇的動物。他們對那位帽販子及他身旁的那只奇怪的袋子感到好奇。於是，他們輕輕地從樹上爬下來，望著帽販，懷疑他為什麼會跑到這裏來。其中有一隻比較大膽又好奇的猴子，懷疑袋子裏到底有什麼東西。他很小心地把手放進袋子中，抓了一頂鮮紅色的帽子。那頂就像帽販頭上戴的一模一樣。猴子好高興！他把帽子戴在頭上。其他的猴子都覺得這個主意很不錯，於是，一個接一個，他們拿光了袋子裏的帽子。最後，每隻猴子的頭上都戴了一頂帽子，他們好得意。接著他們繞著大樹，高興地跳舞歡呼：「吱！吱！吱！」（你可以想像他們正在說：「看看我！看看我！」）

當他們興奮一陣後，小販漸漸醒過來。猴子們警覺地趕緊爬回樹上，靜靜地坐著觀望帽販子的動靜。

帽販打個哈欠，揉揉睡眼。睡了一覺後，覺得舒服多了。他決定到下個村落去。他提起了袋子——「奇怪，怎麼那麼輕呢？」「我的帽子！我的帽子全飛了！到底跑到那兒去了？」他四處搜尋，懷疑地抓抓頭。

當然，此時猴子們正對著他瞧。他們知道自己和帽販開了個大玩笑，努力地憋住笑聲，但最後仍是忍不住地「吱！吱！吱！」笑個不停。

帽販子抬頭往樹裏瞧，他大叫：「我的帽子，那些猴子拿走了我的帽子！」

記住，他那天很倒霉，對這些猴群的惡作劇一點也不覺得好玩。他對著猴子們摩拳擦掌，然後說：「把我的帽子還給我！」

你知道除了好奇外，猴子也很喜歡模仿別人。所以，當他們看到了帽販生氣的模樣時，他們也跟著把手指向他，嚴肅地叫著：「吱！吱！吱！吱！吱！吱！」

帽販子火了，他跺著腳說：「那些是我的帽子！」猴子也跺著腳回應：「吱！吱！吱！吱！吱！吱！」

帽販子決定改變他的語調。因此，他把雙手合握和善地說：「拜託，猴子大哥們，我能不能要回我的帽子啊？」

當然囉，猴子們也跟著合起雙掌，學著叫著：「吱吱，吱吱吱吱吱，吱吱吱吱吱吱吱吱？」他們的聲調就和帽販子一模一樣。

帽販子實在想不出任何法子了。他抱著雙臂，無奈地搖頭。當然，猴子又做一樣的事情。

突然之間，他想到一個點子。「我也可以愚弄那些猴子啊！」他向上望著猴子，把帽子從頭上摘下，往地上一丟，然後笑著說：「謝謝！謝謝！」

「吱吱！吱吱！」，猴群們也吱吱地叫著，同時，把頭上的帽子丟到地上。

帽販子一分鐘也沒有浪費掉。他趕緊撿起帽子，放回背袋裏。他背起袋子，想起剛才那些小猴子的惡作劇，就不自禁的笑了。

當他離開時，他向猴子們揮手，並說：「你們再也無法逮到我了！」

你應該知道猴子們會怎麼反應吧——他們也跟著揮著手且叫著：「吱！吱！吱！吱！吱！吱！吱！吱！吱！吱！」

三、計劃

問一些有關這個故事的問題。

「故事中的主角喜歡模仿什麼？」

「他們如何模仿小販？」

（他們模仿動作和聲調）

四、呈現

只要呈現故事中模仿的部份。讓所有的孩子們飾演猴群，而你擔任小販的角色。從他發現帽子不見了的時候開始。

五、計劃

問題以複習故事發生的過程為主。

「故事是如何開始的？」

「小販為什麼會這麼累呢？」

「他做了什麼？」

「猴群開始時做了什麼？」

「他們怎麼從樹上下來的呢？」

「其中的一隻猴子做了什麼？」

「在他們戴上了所有的帽子之後，他們覺得怎麼樣？」
「發生了什麼事使得猴子們跑回了樹上？」

繼續問一些問題，有關於故事的過程及小販和猴子們的感受。

選一個人來演小販，幾個人演猴子。選一個人演第一個戴帽子的猴子。如果可能的話，試著利用班上半數的人全部呈現，而且可以讓另一半的小朋友呈現第二次。

決定「樹木」的位置，而且讓猴子們各就各位。猴子們到小販睡覺的地方，應該有足夠的範圍，好讓他們能夠假裝爬下樹的樣子，而且能繞著小販轉圈圈。

班上其餘的小朋友可以當觀眾，觀看猴子們如何藉著行為與聲音模仿小販。

六、呈現

由老師敘述故事經過，小朋友來呈現整個故事，告訴扮演猴子的小朋友，他們擔任的是模仿小販聲音的角色，而不是老師。然而，飾演小販的人不必說話，他只要模擬出動作。

七、檢討

鼓勵他們所作的一切。問看看觀眾，猴子們模仿小販模仿得如何？問大家是否能做任何事，使這個故事更精彩。然後，以不同的方式再呈現這個故事。可能的話，這次小販將要用自己的方式說話——即使他們不很像故事中的角色也沒有關係。

蒲娃和迷你族人

（取自Vera Bachman Frazier改編之夏威夷傳說）

教學目標：用默劇動作演出故事中的人物

教學過程：

一、開場白

　　告訴小朋友，老師要講一個來自夏威夷的故事。在故事裏，有個叫蒲娃的小女孩和一群神奇的小矮人，叫迷你族人。這些像小精靈的矮人，只有三呎高。聽說他們長得很壯，而且很快樂，他們會在晚上偷偷幫助好人做事情。只要有任務，他們一定得在天亮之前完成，如果沒法在天亮前做完，他們也不能再回去做那件事了。這是他們向來引以為傲的一項習俗。

二、特殊用語解釋

　　芋頭──像馬鈴薯類的根部植物（夏威夷人食物之一）。

　　咆（ㄆㄠ）──原文pau，意指「結束」。

　　噼哩奇亞──原文pilikia，意指「麻煩」。

　　哈雷卡拉──原文Haleakala，是茂伊島上有名的火山口。

　　引導小朋友用自己的想像力，看看能不能在聽完故事後，對迷你族人有更深的印象。

三、講故事

○蒲娃和迷你族人○

　　蒲娃是個快樂的女孩。她和慈祥的老奶奶住在碧藍海洋中的一個小島，哈雷卡拉火山的山坡上。蒲娃的名字取自花朵。當她在風中漫舞時，那份優雅怡人的樣子，就像是朵明亮的夏威夷花。

　　每個夏日早晨，當蒲娃忙完了後，她就讓奶奶舒舒服服地躺在大榕樹下乘涼。然後，蒲娃就會跑到山坡下的海灘，與朋友們一起玩耍。小朋友都很喜歡蒲娃加入他們，因為她會想一些新的玩水和玩沙子的遊戲。而且她會教朋友們用花和石頭或其它在海邊發現的新東西來做禮物。每天蒲娃都會從海邊帶回一些「驚喜」給老奶奶。

　　有一天下午，蒲娃從外面玩回來，發覺老奶奶好像有心事。蒲娃問奶奶：「您的微笑呢？外面陽光燦爛，怎麼您卻滿臉烏雲，到底發生什麼事？」

　　「哦！我的小蒲娃，我看也無法瞞你了。我是擔心那片芋田啊！你看看太陽都這麼烈，而送水的人卻不見蹤影。我年紀實在太大了，根本挑不動水。恐怕啊，我們的芋田會乾死了！」

　　「原來如此，」蒲娃鬆了一口氣，接著說：「奶奶別怕。我可以挑水啊！我現在就去為我們的芋田弄些水。」

　　「嗯……可是，我的小乖孫，芋田這麼大，而你的個兒又那麼小。」奶奶邊說邊搖頭，心想這份差事對小蒲娃而言實在是太

難了。

「看著吧！您看看我能夠做多少。」蒲娃一面說，一面在茅屋後面找到了木桶，就匆匆趕去離芋田有好一段距離的山泉處打水。

蒲娃一邊工作一邊唱歌。在沙灘上的朋友們找她玩，她卻告訴他們自己整天都得挑水工作。奶奶耐心地坐在一旁看著小蒲娃工作。她雖然擔心快乾枯的芋田，但卻更擔心自己的孫女，真怕小小身子承受不住木桶的重量。蒲娃做得很快樂，她忙著挑著一桶桶的水，根本沒有注意附近還有別人，奶奶也沒注意到。

但是——迷你族人可是非常留意地看著小女孩。他們藏在一些秘密的地方，有些在大石頭縫中，有些在棕色的大芋頭葉下。每個人都小心地看著蒲娃，但絕不能讓他自己被看到。每個人都在跟他們的首領打暗號，希望能幫助小女孩。

最後，奶奶進了屋子，叫蒲娃去吃晚飯。很快地，天就黑了，大地一片寂靜。這時，迷你族人的首領，從他躲的地方慢慢地跳出來。他把大伙都叫出來，每個人都很安靜地走出來。大家跟著領袖把芋田圍成一個圈圈跳舞。當迷你族人要顯神通時，他們會聚在一起，圍成圓圈，準備計劃工作。秘密的計劃完後，每個人匆匆趕到山頭水源處，大家合力又推又拉，用力地把和他們一樣大的石頭搬開。慢慢地，他們推開石頭，改變了河床的方向。他們整夜都在工作，直到聽到清晨的第一聲鳥啼，最後終於把秘密任務完成。山泉沿著山坡向下流，剛好流過芋田的旁邊。小溪流唱著：「咆——咆——噼哩奇亞——咆——咆——噼哩奇亞——。」迷你族人都興奮地又唱又跳，秘密地進行他們的慶功儀

式。然後，他們很快地躲回自己的藏身處。

在小茅屋中，蒲娃聽見小鳥的叫聲。她醒來的第一件事就想到芋田看看。她趕緊跑到外面，看看芋田是不是都乾死了。可是，當她看到一顆顆長著嫩綠葉子的芋頭時，她簡直不敢相信自己的眼睛。她跑到田間，才發現山泉竟然從旁穿過。她急著跑回去，想把好消息告訴奶奶。這時，奶奶早已站在窗邊觀望。

「奶奶！好像在做夢耶！泉水怎麼可能改變了流向？」

奶奶自己也很驚訝地說：「我真的也不懂啊！」

「我這輩子從沒見過這種事。唯一的可能，就是迷你族人。可是──大家只聽說過有這種人，但從沒看過。」奶奶笑著搖搖頭。

「迷你族人！」蒲娃接著說：「沙灘上的朋友們說過，這些迷你族人只幫助那些值得幫忙的人。可是，我們也沒做過什麼特殊的事啊！」說完，蒲娃就跑到綠油油的芋田中，到處張望，聽著小溪的歌唱。蒲娃轉身大叫：「謝謝！不管你們是誰，我和奶奶，還有這些芋頭都很謝謝你們。我們都好高興哦！」

躲在秘密地方的迷你族人聽到蒲娃說的話後，也都為他們所完成的任務感到很快樂。

四、計劃

問問小朋友，迷你族人長得什麼樣子。也可以要小朋友在談論之前把他們畫出來。然後問以下問題：

「迷你族人怎麼知道人家看不到他們，當他們在看蒲娃

工作時？」

「當他們覺得蒲娃值得幫助，該向首領做什麼暗號？」

「天黑以後，這些人做了那些事？」

「他們的計劃是什麼？他們怎麼做的？」

「他們對自己的工作感覺如何？」

「故事中提到，河床中的石頭都和迷你族人一般高。如果你要移動一顆和你一樣大的石頭，該怎麼用力？」

「現在，試著做出推大石頭的動作。你得很用力地推才能把石頭移動一點點。用力！用力！」

五、呈現

從迷你族人躲著看蒲娃工作一景開始，然後到他們自己移動大石頭的部份。可以假裝看到一個想像的小女孩在工作，也可以要一位小朋友演蒲娃。老師可以扮演迷你族人的首領，以便在呈現的過程中，提出適當的問題或建議來引導小朋友。

六、檢討

討論剛才做過的事，特別強調移動石頭的過程。

七、二次計劃與呈現

討論其它的角色，可以包括山泉。幾個小朋友可以模擬山泉的動作及改變河道後的樣子。甚至可以用「咆——咆——噼哩奇亞——」的拍子創造一首山泉之歌，當泉水流過芋田時可以用上。

第五章

疏導與評量

　　老師們每天都在從事評量的工作，並且決定那些是適當可行，而且對學習有直接效果的方法。為了能夠對學習與教學之成果下一明確的判斷，我們必須先對教學目標與學習目的有一番清楚的了解。若想要確保評量結果的決定，有教育上的價值及溝通上的意義，我們一定得發展出一套清晰的評量準則。

　　就目前的創作戲劇藝術課程中，我們評量的重點，應該擺在學生個人的成長上。從學生們如何地參與創作戲劇的活動，他們所做出的效果，及對美感經驗的反應，這些都能反應出他們進步的情形。其中評量的基準，應該以學生個人的潛在能力為主。以此為出發點，記下其進步的情況，而不要在學生中互做比較。

　　基本上，有兩種評量的方式：「進行式」與「結論式」。「進行式」的評量方法能幫助老師發展適合學生的活動計劃，以增進他們能力，且認明需要加強的技巧。「進行式」的評量方法包括直接討論大家的優缺點，或者間接地設計一些基於舊經驗上的新活動。

　　「結論式」的評量方法，是對學生們在某個特定的時段之成就所做下的記錄。與「進行式」之評量法比較起來，「結論式」遠不及「進行式」來的普遍，但它較具重要性，能引起較多的「關注」，且被許多學生、家長及教育行政人員，當成「實質」的評量結果。對於以上兩種評量方法，其「對象」通常也有所不同。「進行式」的評量法是針對每天老師與學生的關係，而「結論式」的評量法是用來讓家長們知道他們孩子的進步情形，藉以倡導這方面的教學活動。因此，最重要的一點，就是必須認明每一次評量的確實目標及所給予評量資料的對象。

評量方法

　　適合使用於幼稚園及國小程度創作戲劇藝術課程的評量法包括有「課堂討論」、「錄音或錄影」、「解決問題方案」、「角色扮演」、「口頭或筆錄論評」、「口頭或筆錄測驗」、「評量記錄表」。對於任何的教學目標，它都有幾種可行之評量方法，端賴被評量的對象與內容而定。

課堂討論

　　課堂討論是一般最普遍使用的方式。事實上，老師會發現這種討論方式已經是戲劇活動過程中的一部份，它稱爲「檢討」，且早就已經被設定於每課的單元中。這類討論的目的，是讓學生們能學習如何以一種建設性的態度來評量自己與他人活動之成果。它是根據教師的教學目標所設定之相關的問題。

錄音與錄影

　　間隔性運用錄音與錄影的方式，能幫助學生更清楚地評估自己的活動成果，也能幫助老師評估學生的進步情形。經過兩三次的試驗後，學生們會比較習慣於錄影鏡頭，且能表現的比較正常。

解決問題方案

　　解決問題方案需要具有活用知識、明辨判斷及當機立斷等能力。這類開放式的創作活動是以「過程」而非「預定成品」為發展的重點。因此，老師個人的觀點不應該影響限制了學生的創造性。以下的例子就是屬於這類性質活動：

　　「發展一段人與環境對抗衝突的情節……」

角色扮演

　　角色扮演（role playing）與解決問題方案有其相關性。學生們在實際的參與行動中，顯示其對某個概念之了解。譬如：如果教學目標是：「期望學生們能了解一個人物的心態及對其所做的事情之影響」，學生們首先必須分配到一個角色及若干動作。譬如：「媽媽烤小餅乾。」然後，學生用不同的方法來扮演這個角色：高興，因為有位老朋友將登門拜訪；又煩又趕，因為她才接到通知，必須在一小時內帶餅乾去一個聚會；又累又亂，因為她感冒了。

口頭或筆錄之評析

　　由學生自己的活動或欣賞正式呈現後所做的口頭或筆錄之評

析，可看出其對戲劇賞析能力之進步情形。「口頭評析」可以提前開始進行。口頭評析由課堂上的討論而來，多是正面、建設性而非反面性的語氣。這類的評析必須依設定的標準為基礎。譬如，有時候半數的學生可以做出某個人物的默劇動作，然後指定另一半的同學個別專心觀察一位同學，以給予特別的評論。譬如：「那個人是如何顯出他走過一片黑森林或山洞……等。」當學生們的動作技巧慢慢增進時，我們也可用同樣的方式來做筆錄的評量。

口頭或筆錄測驗

口頭或筆錄測驗能用來評量學生對專有名詞、情節架構或人物目標等概念之了解。譬如說，要學生寫一個故事，來表明一個清晰的情節架構。或要學生說出剛剛呈現的故事中事件發生的先後順序。

評量記錄表

使用評量記錄表來評量學生的個別進步情況與成果相當的有用。有效成功地戲劇藝術活動必須具有一些專為特殊之戲劇教學目標與學生及整體對戲劇之行為反應所設定之評量準則。類似的評量準則也可以運用於「課前疏導」、「進行式」或「結論式」的評量過程中。老師可以此來記錄學生在某些特定之戲劇教學目標中進步的情形。

無論老師採行那一種或數種評量方式，對學生進步情形的記

錄，在未來的課程教學計劃中是相當的重要的。老師們積極的參
與學生們的戲劇活動，自然的在每段活動後，他們能隨時做觀察
記錄。除了日常的記錄外，對第一次到最後一次之綜合性的期段
記錄，對顯示學生在該項戲劇要元之持續進步的情形很有用。對
於每位學生的記錄可以在一個單元的組別中做觀察。其內容可能
以綜合性的觀察或針對某個特定的行爲做觀察評量。（用「NA」
來表示不在觀察之列的行爲）

　　老師可以用一個檢核表或評量表。最簡單的方式就是檢核
表。在方格中打記號，就表示已經看到了希望達到的行爲表現，
空格的就表示有需要再努力求進步。

V	＝達到要求
	＝需要改進
NA	＝用不上

　　如果需要更詳細的進步發展之記錄，可以採用由一至四的數
字來表達「進步程度」的表格，而不單只用上例中「有」或「沒
有」的檢核表。

1	＝差
2	＝尚可
3	＝好
4	＝很好
NA	＝不合實際情況

　　老師們也可以對每個學生做個人記錄，或對每次的教學活動做全班性的記錄。老師也可以考慮讓學生用同樣的評量表，定期做自我評鑑的工作。類似以上所舉的範例，和評量記錄表，將表列於後頁。在其中，如果用在個別學生身上，在直格中加上課程名稱與日期。這種表格也可以用在全班學生的身上，在這種情況下，直格中可以加上學生的名字，且在表格前加上日期與課程名稱。無論任何形式的表格，老師都可以自行依班級之特殊需要加以改變。

評量表格

學生姓名：＿＿＿＿＿＿＿＿＿＿　　計劃名稱：＿＿＿＿＿＿＿

班級／時段：＿＿＿＿＿＿＿＿　評估者：＿＿＿＿＿　日期：＿＿＿＿

評析項目　　　　－　　＋　　評語

	1 2 3 4 NA	
	1 2 3 4 NA	
	1 2 3 4 NA	
	1 2 3 4 NA	
	1 2 3 4 NA	
	1 2 3 4 NA	
	1 2 3 4 NA	
	1 2 3 4 NA	
	1 2 3 4 NA	
	1 2 3 4 NA	
	1 2 3 4 NA	
	1 2 3 4 NA	

1：差　2：尚可　3：好　4：很好　NA：不合實際情況

日期：　　　　　　　　活動名稱：

「進行式」的戲劇行為 / 學生姓名								
專注力								
●遵行方向指示								
●持續地參與活動								
想像力								
●提出原創的建議								
●直覺自發的反應								
●創造性的解決問題								
●綜合想像，描述細節部份								
互助合作								
●對小組有所貢獻								
●有禮貌地聆聽別人								
●輪流合作								
●扮演領導者的角色								
●扮演跟隨者的角色								

●接受小組的決定								
非語言的表達								
●運用恰當的手勢								
●運用恰當的動作								
語言表達								
●清楚地講話								
●清晰地表達								
●即席的對話								
檢討與分析批評的能力								
●對討論與檢討有建設性的提議								
態度								
●參與合作								
●害羞退縮								
●調皮對立								

單元要素：肢體與聲音的表達運用
單元概念：韻律性與模仿性動作

評估標準	學生姓名							
準確地做出重複動作								
綜合動作								
在各種旋律下的動作								
創造出對比的動作模式								
靈活地在大小空間中移動								
認識各項「方位」的動作								
知道區別：								
重與輕的動作								
穩當地倒下								
模仿各種動物的動作								
模仿各種動作，包括：								
無生命的物體								

單元要素：肢體與聲音的表達運用
單元概念：感官認知與默劇動作

評量標準 \ 學生姓名								
對指示做出適當的反應								
對呈現的物體能用感官之領受力加以描述其細節								
對未呈現的物體能用感官之領受力加以描述其細節								
能用五官感應來激發想像力								
清晰地表達出動物的動作								
清晰地表達出物體的特質，包括：								
大小								
形狀								
重量								
質感								
溫度								
清晰地表達出所在的地點								
清晰地表達出特別的活動								
清晰地表達出人物的動作與行為								

單元要素：肢體與聲音的表達運用
單元概念：聲音與對白之模仿

評量標準 ＼ 學生姓名								
模仿動物的聲音								
模仿環境中的聲響								
創造人物的聲音								
清晰明白地說話								
表達不同的含義，包括改變：								
強弱								
高低								
音量								
速度								

單元要素：肢體與聲音的表達運用
單元概念：情緒回溯

評量標準　　　　　　　　　　　　　　　學生姓名							
回溯且描述出不同的情感							
用肢體來表達情感與情緒							
用聲音來表達情感與情緒							
在呈現的情境中，適當地表露情感							
表達出與自己個性相反之角色的情感							

單元要素：創作戲劇

單元概念：文學作品之戲劇化，運用感官回喚、默劇動作及對白

評量標準　　　　　　　　學生姓名							
感官回喚							
●對指示做出適當的反應							
●對呈現的物體能用感官之領受力加以描述其細節							
●能用五官感應來激發想像力							
默劇動作							
●清晰地表達出動物的動作							
●清晰地表達出物體的特質，包括：							
大小							
形狀							
重量							
質感							
溫度							

●清晰地表達出所在的地點									
●清晰地表達出特別的活動									
●清晰地表達出人物的動作與行為									
對白									
●創造人物的聲音									
●清晰明白地說話									
●用口語表達意義：									
強弱									
高低									
音量									
速度									
情緒回溯									
●用肢體表達情感									
●用聲音來代表達感情									
●在呈現的情境中，適當地表露情感									
即席創作之情節									
●發展一個清楚的開頭、中間、高潮及結尾的故事									

●了解三種不同的「衝突」關鍵								
●顯示「背景」對情節之影響								
●顯示「時間」對情節之影響								
人物塑造								
●顯示人物外觀特色								
●顯示人物的動機目的								
●顯示人物的態度								
●用對話與聲音來表現劇中人物								
●注意聆聽且做適當的反應								
●持續集中注意力與人物之特色								
角色扮演								
●從各方面觀點對不同的情況加以反應								
●持續集中注意力								

名詞解釋

呈現 (act)

在創作戲劇的過程中，孩子們揣摩表達某個故事或情節中的人物部分。

審美能力之增進 (aesthetic growth)

增進孩子對戲劇藝術之了解與鑑賞能力。

疏導評量 (assessment)

在創作戲劇之過程中，經由討論或某些評量的方法來幫助老師與學生了解其學習的成效。

角色 (character)

在一幕景、一部劇或一則故事中，具有顯明的外型、內在與個性的人物、動物或生物。

兒童發展 (children development)

創作戲劇能夠幫助孩子們發展其對自我存在之肯定，且進一步了解自己是個創作個體、社會個體、經驗整理與環境參與者。

兒童劇場 (children theatre)

為兒童觀眾所表演的戲劇。

溝通 (communication)

藉語言或非語言來與他人或群體互相交換接收訊息的過程。

專注力 (concentration)

不受外界干擾，能集中精神專注於手邊事物的能力。

創作戲劇 (creative drama)

一種即席、非表演性，且以「過程」爲主的戲劇型式。活動的方式是由一個領導者，引導參與者將人類生活之經驗加以想像 (imagine)，反應 (enact) 及回顧 (reflect) 的過程。（此仍根據美國兒童戲劇協會所設定之意義）

對白 (dialogue)

劇中人物用來溝通其思想的語言。

戲劇乃藝術 (drama as an art)

經由教學來幫助學生了解及欣賞這類由「對話」及「動作」來敍述一個故事的藝術活動。

戲劇乃教學工具 (drama as teaching tool)

把戲劇當成一種教學工具，因它來增進擴展，及加強孩子們對其它學科常識 (concept) 的了解。此種教學方式能使孩子們綜合身體、四肢、頭腦及情感等方面來學習，它能使所學之概念更易牢記於心。

戲劇化的遊戲 (dramatic play)

類似扮家家酒等之具有「假裝」、「幻想」與「角色扮演」的兒童遊戲活動。

情意認知 (emotional awareness)

用活動來提昇自我及他人情感之體認。

情緒回溯 (emotional recall)

在扮演一個角色時，能夠眞切的將過去的情感經驗重新喚回且再將之投射於劇情中人物的能力。

檢討 (evaluation)

在演完一段故事或情節片段後，針對這段創作活動的過程，對個人及整體的努力成效加以檢討與反省之部份。

童話幻境 (fantasy world)

利用想像力所創造出來的世界。它奇特、怪異且不真實。通常像外星球怪物，會說話的玩具或其所在的地方 (setting) 都屬於此類的世界。

姿勢 (gesture)

一種用動作與身體手勢來溝通意念、情感或狀況的表達方式。

想像力 (imagination)

將非具體的物象或從未有過的經歷，呈現於「心像」中 (mental imagine) 的過程。它也可能為一種以意象 (imagine) 來綜合以往經歷的過程。

模仿性的對白 (imitating dialogue)

模仿某些「已定型」(stereo-typical) 的角色之對話。

動作模仿 (imitative movement)

模仿大象、小丑或小鳥等的動作。

聲音模仿 (imitative sound)

模仿風雨、雷電或動物等的聲音效果。

即席創作 (improvisation)

在特殊設定的情況下，經由動作與語言，即席自發的創造出一個人物的過程。

詮釋性的動作 (interpretive movement)

用來表達非人之角色 (non-human role) 或一個抽象之概念

的動作。

開場白 (introduce)

創作戲劇的部份過程。其中由老師提出一個具誘發性的故事
或討論,藉此對接下的活動或故事,為孩子先預做心理準備,
以幫助孩子對故事中之人物或情景產生認同。一個有效的開
場白,能激發孩子們的思考及感受力 (feeling)。

動作 (movement)

以肢體活動為中心,於不同的時間,空間及體能狀態
(energy) 來表達溝通意念或情感之方式。

自創性的對白 (original dialogue)

即席地為一個人物創造其對白及語言 (dialogue)。

默劇活動 (pantomime)

不用話語所表達出的行動,動作及姿勢。

感應力 (perception)

人類運用五官感應去獲得外界物象的訊息之過程。它可能簡
易如用來辨識一塊布料之顏色,認清某個聲音的音調,它也
可能繁複如描述一件故事情節 (plot line) 或創造一個人物
角色。

計劃 (plan)

創作戲劇的部份過程。由老師提出問題來引導孩子們了解劇
中人物的動作及感情,及對劇情程序之認識,以備其呈現之
需。

呈現 (playing)

即席地創作與呈現劇中之角色。

角色扮演（playing in role）

　　領導者在創作戲劇的呈現中所使用的技巧，在其中領導者扮演賦有權威性的角色來增進劇情的推展工作。

情節（plot）

　　由行動及對白來表達進展一個故事。其結構通常包括開始、過程及結尾。由一個核心問題，發展複雜的細節且推展至高潮，再進入問題終結的過程。

布（木）偶（puppetry）

　　把物體經擬人化後，創造出一些如戲劇情節中的人物角色。

發問（questions）

　　以「爲什麼」、「什麼是」、「什麼時候」、「如何」、「誰」等回答爲主之開放性的問題較能鼓勵大家參與討論。但以「是」或「不是」之回答爲主的封閉性問題很難有良好的討論。譬如說：「這個人物如何展現她的能力呢？」──（開放式問題）；「這個人物有展現她的能力嗎？」──（封閉性問題）。

反應（reaction）

　　對刺激的反應能力。戲劇之基礎在於劇中角色或人物之行爲的動作與反應。

二度呈現（replaying）

　　重新呈現一戲或其中情景，以提供改進與交換角色的扮演機會。它能給予孩子們扮演其他角色的機會。

韻律動作（rhythmic movement）

　　具有某些韻律節奏的活動。

角色扮演（role-playing）

　　在一個即席呈現的劇情（dramatic situation）中，擔任自己

以外的人物。

感官認知（sensory awareness）

由經驗來促進感官接收的敏銳度——開放五官知覺來增加其感受認知的能力。

感官回喚（sensory recall）

能以記憶來回喚某些感官的經驗，以正確地再現那些感官經驗之能力。

影子戲（shadow play）

一種用平面木偶、手掌或人的側影，在一個具背影燈光的布幕後，所呈現的影子劇。

側面口頭指導（sidecoaching）

一項在創作戲劇的呈現中所使用的領導技巧。領導者在呈現場地的一旁，提供意見或參考以加強增進整個劇情之發展。

情境中的角色扮演（situation role playing）

把重點放在「了解別人的觀點」之即席呈現。

把焦點放在身體在空間中運作及角色間的相關位置之活動。

特殊效果（spectacle）

額外使用舞台設計，如佈景（sets）、道具（props）、燈光（lights）、或服裝（costumes）來增強或突顯劇場及劇中人物之效果。

故事創作戲劇化（story dramatization）

以文學中的題材為大綱所創作出的戲劇型式。

主題（theme）

由劇情（plot）或劇中角色所發展出的呈現之中心思想。

暖身活動（warm-ups）

　　以四肢、身體或聲音等動作來幫助孩子們集中精神的活動。

國家圖書館出版品預行編目資料

創作性兒童戲劇入門：教室中的表演藝術課程／
Barbara T. Salisbury 著；林玫君編譯. --初版. --
臺北市：心理, 1994（民 83）
面；　　公分. --（幼兒教育系列；51022）
譯自：Theatre arts in the elementary classroom:
kindergarten through grade three
ISBN 978-957-702-089-5（平裝）

1. 兒童戲劇　2. 學前教育—教學法

985　　　　　　　　　　　　　　　88010109

幼兒教育系列 51022

創作性兒童戲劇入門：教室中的表演藝術課程

作　　者：Barbara T. Salisbury

譯　　者：林玫君

總 編 輯：林敬堯

發 行 人：洪有義

出 版 者：心理出版社股份有限公司

地　　址：231 新北市新店區光明街 288 號 7 樓

電　　話：(02) 29150566

傳　　真：(02) 29152928

郵撥帳號：19293172　心理出版社股份有限公司

網　　址：http://www.psy.com.tw

電子信箱：psychoco@ms15.hinet.net

駐美代表：Lisa Wu（lisawu99@optonline.net）

印 刷 者：紘基印刷有限公司

初版一刷：1994 年 6 月

初版十五刷：2019 年 1 月

Ｉ Ｓ Ｂ Ｎ：978-957-702-089-5

定　　價：新台幣 160 元